∞
艺术
无限

走吧，一起去看展

橄榄文艺　编著

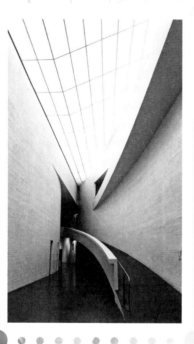

*Let's Hang Out in the
Museum*

浙江人民美术出版社

图书在版编目（CIP）数据

走吧，一起去看展 / 橄榄文艺编著. -- 杭州 : 浙江人民美术出版社, 2023.4
（艺术无限）
ISBN 978-7-5340-9934-2

Ⅰ . ①走… Ⅱ . ①橄… Ⅲ . ①美术馆—介绍—世界②博物馆—介绍—世界 Ⅳ . ①J1-28②G269.1

中国国家版本馆CIP数据核字(2023)第020965号

艺术无限

走吧，一起去看展

橄榄文艺 编著

策划编辑　王佳晨
责任编辑　徐寒冰
版面设计　章　筠　周　皓
封面设计　刘　金
责任校对　毛依依
责任印制　陈柏荣　贾妍妍　高宝军
封面照片　Xavier von Erlach
插　　画　王哲宇

出版发行　浙江人民美术出版社
　　　　　（杭州市体育场路347号）
经　　销　全国各地新华书店
制　　版　杭州舒卷文化创意有限公司
印　　刷　浙江海虹彩色印务有限公司
版　　次　2023年4月第1版
印　　次　2023年4月第1次印刷
开　　本　787mm×1092mm　1/16
印　　张　8.25
字　　数　200千字
书　　号　ISBN 978-7-5340-9934-2
定　　价　68.00元

如发现印刷装订质量问题，影响阅读，
请与出版社营销部联系调换。

PUBLISHER
出 品

Olive Art
橄榄文艺

NEW MEDIA BOARD
新媒体编辑部

Editor-in-Chief : Zhou Milin
主编：周米林

Executive Editor : Ma Jie
执行主编：马　婕

Editor : Wang Yuan
编辑：汪　元

Illustration : Wang Zheyu
插画：王哲宇

Olive Art

把心打开，
去发现

看展的 仪式感

The Ritual of Visiting an Exhibition

① 用某红色软件搜个攻略

周末看展|今年看过... 　　|最佳打卡攻略..

mn 　　73

③ 拍照打卡

2

好好打扮一番

看展的一天，
你是不是也是这样度过的……

浅浅看一下展品

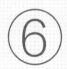

展览限定下午茶来一套

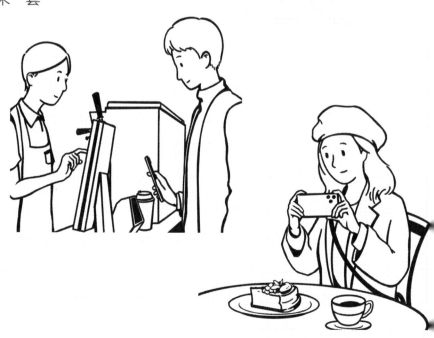

周边买买买

发完朋友圈后发现今天好像啥也没看懂

Editor's Notes

卷首语

好吧，我们承认前面的漫画体现了一种刻板印象，但这确实是当下不少"看展新人"所面临的困境——买了心仪的周边、打卡了展览限定的下午茶、拍了不少美照，却唯独对艺术没留下什么印象。

如今国内美术馆、博物馆和画廊遍地开花，周末约上两三个好友一起去逛展早已是文娱生活中的固定项目。但是，看了那么多展的你，真的有好好了解过、看过一场展吗？知道一个展览的幕后上演着怎样的故事吗？对于这个时代滋生出的许多独特现象，如网红打卡，我们该做出怎样的思考呢？面对接踵而至、五花八门的展览，该如何评估它们的质量，避免"踩雷"，挑选出适合自己的展览？当我们在看展时，我们究竟在看什么呢？

正是怀着以上这些疑问，我们制作了这本书，并非要强求一个答案，而是希望借此机会打开话题，引发大家对"看展"这件事的思考。我们邀请了艺术行业的业内人士，从不同角度呈现一个展览从 0 到 1 多方付出的努力。我们结合当下国内美术馆、博物馆的现状，为你解答如何挑选展览的共性疑惑。我们还采访了各行各业的"看展人"，听他们分享自己看展的故事和对于艺术的独到思考，也为你提供一些选择和观看展览的新思路。

在看完本书后，希望你能以自己独特的方式评估自己曾经看过的和未来要看的展，重新遇见、爱上艺术。

带上这本书，和我们一起去看展吧！

橄榄文艺编辑部

Contents

目 录

第 1 章
关于美术馆你可能不知道的事
Things You Don't Know About Museums

第 2 章
观展指南
Exhibition Guide

第 3 章
当我们在看展时，我们在看什么？
What Are We Looking at When We Look at Art?

第 4 章
美术馆巡礼
Museum Tour

从 1.0 到 3.0，美术馆经历了什么？
一个展览是如何诞生的？
那些在美术馆不能做的事

A Brief History of the Art Museum
The Birth of an Exhibition
Things You Should Never Do in a Museum

关于美术馆
你可能不知道的事

Things You Don't Know About Museums

第

1

章

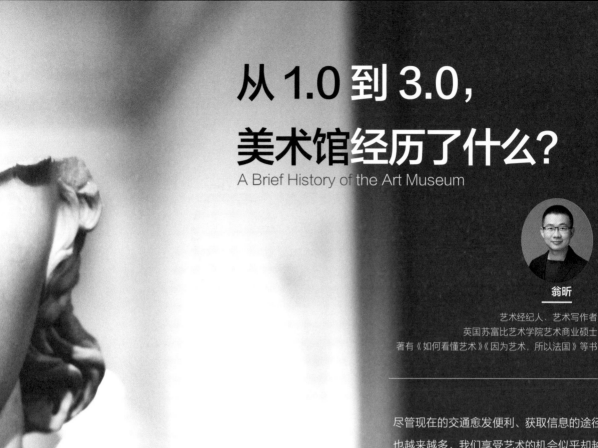

从 1.0 到 3.0，
美术馆经历了什么？

A Brief History of the Art Museum

翁昕

艺术经纪人，艺术写作者
英国苏富比艺术学院艺术商业硕士
著有《如何看懂艺术》《因为艺术，所以法国》等书

尽管现在的交通愈发便利、获取信息的途径也越来越多，我们享受艺术的机会似乎却越来越少了。准确地说，是了解艺术的机会变多，欣赏艺术的机会变少；看见艺术的机会变多，消化艺术的机会变少。而欣赏和消化，偏偏都需要时间，快不得。博物馆或美术馆，正是一个可以让时间在我们注视一件件展品的过程中慢下来的地方。

博物馆或美术馆中展陈的藏品横亘古今，但近代意义上的博物馆自诞生至今不过两三百年。最早建立博物馆的人，都是打的什么主意？把它们盖成了什么样？作为观众，从中又期待获得什么？我国博物馆和美术馆的诞生和发展经历了什么样的过程？未来它们又能给我们带来什么样的新体验？这篇文章便试着回答这些问题。

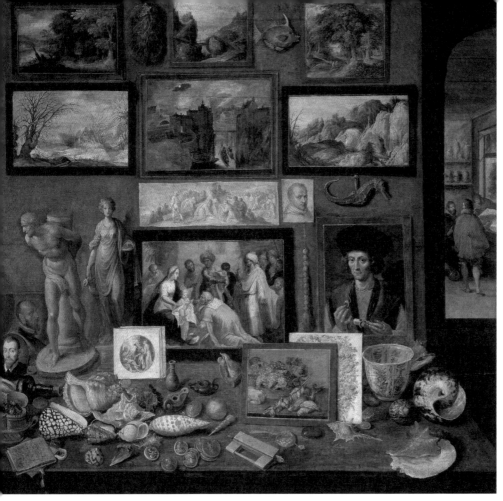

艺术品与珍奇物之屋　小弗兰斯·弗兰肯　1636 年　维也纳艺术史博物馆

MUSEUM 1.0：有"亿"点收藏癖

在我们常去看展览的目的地中，既有"博物馆"，也有"美术馆"。二者的区别也是众说纷纭。例如，在《美术馆的秩序》一书中，作者根据约定俗成的习惯将陈列古代文物的称为"博物馆"，收藏现当代艺术品的称为"美术馆"。深究下去，在我国文化部颁布的文件中，美术馆本质上是一种"美术博物馆"；在英文语境中，它们都可以被视为"museum"。时至今日，它们之间已经不存在泾渭分明的关系。因此，为了方便阅读，本文不作过多区分。

以收藏与研究为基本职能的"博物馆"的诞生离不开人类收集与探究的本能。"museum"一词来自

供奉掌管艺术与科学的女神的缪斯庙（museion），但缪斯庙专注于藏品的保管和研究，比起博物馆更像是大学和图书馆。纵观历史，无论是古希腊的绘画陈列馆、中世纪的圣器室还是各地权贵的私人收藏馆，均包含了博物馆的部分功能或特征。

1 │ 2 │ 3
3/　卢浮宫改造计划负责人于贝尔·罗贝尔（Hubert Robert）在其 1796 年画作《卢浮宫大画廊的改造计划》中畅想博物馆服务于大众的愿景。

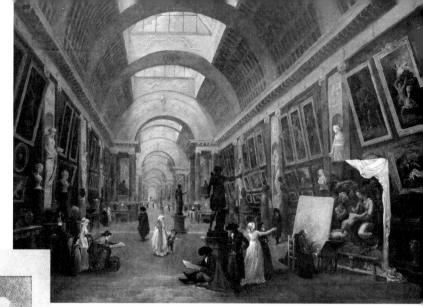

卢浮宫大画廊的改造计划　于贝尔·罗贝尔　1796 年　巴黎卢浮宫博物馆

阿什莫林博物馆
纳撒尼尔·惠特克
1806—1860 年
牛津阿什莫林艺术与考古博物馆

近代博物馆的雏形出现在 15 至 16 世纪，当时它的名字还不叫博物馆，而是珍奇屋（Wunderkammern）。一如其名，珍奇屋内的藏品包罗万象，屋主人设立珍奇屋的初衷也和我们今天参观博物馆的观众颇为相似——满足自己对大千世界抱有的强烈好奇。在小弗兰斯·弗兰肯（Frans Franken the Younger）创作的《艺术品与珍奇物之屋》中，艺术家为我们展示了一个 17 世纪的珍奇屋，从中我们可以看出屋主对自然和社会科学的双重兴趣。只不过，单就这位屋主而言，他或许尚处于收藏的早期阶段，还没有开始对藏品进行整理和诠释——例如为它们分类撰写标签。在另一房间中能看到三名同好正在交流心得体会，可见屋主并不满足于独享求知的喜悦。当然，这种社交往往只存在于密友之间，公众怕是无缘得见。

到了 17 世纪，终于出现了面向公众开放的博物馆，即牛津大学阿什莫林艺术与考古博物馆（Ashmolean Museum）。其最初的收藏，正是源自一位收藏家拥有的珍奇屋。那些我们至今仍然可以拜访参观、值得设定为旅途重要目的地的世界知名博物馆、美术馆，大多是在这之后的一个多世纪中创立的。建立这种无论从藏品质量还是数量上均堪称重量级的博物馆，耗资巨大，而它们设立的初衷，也远不只是满足参观者的求知欲这么简单。

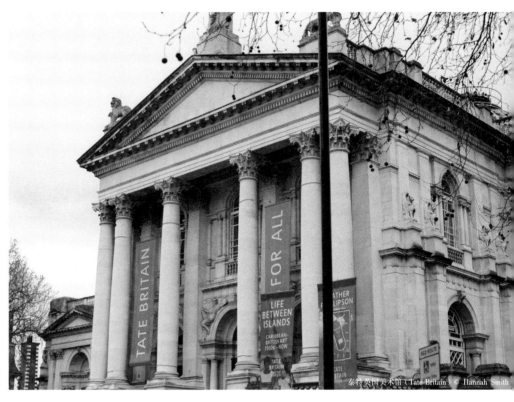

曾经的泰特美术馆本馆
如今的泰特英国美术馆

泰特英国美术馆（Tate Britain）© Hannah Smith

例如，卢浮宫博物馆（Museé du Louvre, 1793 年始创）的藏品源自法国历代王室的收藏，但将收藏转化为博物馆，却是大革命的产物。接受启蒙思想的革命党主张王室收藏不再是国王的私有财产，而是属于全体国民的宝藏。拿破仑当权期间，则将他纵横疆场掠夺的战利品收至卢浮宫，让博物馆成为国家权力的传声筒。直至今日，卢浮宫博物馆在塑造和传播法国国家形象和文化上，仍然占有不可替代的地位。

大英博物馆（The British Museum, 1753年始创）的建立与全球化过程中的殖民和掠夺密不可分，在运营上也始终致力于宣传一个站在英国立场上的世界史观。这一点在全球巡展的"大英博物馆 100 件文物中的世界史"展览中尤为明显。这一在世界范围内广受欢迎的展览用 100 件馆藏文物呈现出一个

经过精心构建和筛选的世界史，让一件件彼此独立的文物共同为"全球化带来的世界交融是人类社会大势所趋"这一观念发声。至于这一交融过程中的哪些部分是由近现代西方通过殖民强加给全世界的，在展览中则少有提及。

当初建立近现代博物馆的先人所抱有的宏伟愿景至今仍在影响着我们能从博物馆中看到的一切，但这并不意味着博物馆面对观众的方式是一成不变的。例如，进入 20 世纪后，多个美国博物馆率先在形制上告别了相对繁复的古希腊庙堂式风格，他们主张"实用的就是美的"。博物馆内华丽的装饰被简洁、明亮而宽敞的展厅取代，致力于为观众提供纯粹、专注的参观体验。当然，博物馆从近代走向现代的路途充满曲折，远不只是更换装潢这么简单。

MUSEUM 2.0：现代化的"亿"点努力

即使近代博物馆的历史和它所收藏的文物相比要短得多，但也已经历了数百年的过程。时过境迁，当今社会的信息传播速度和人们的生活节奏日益加快，娱乐休闲活动的选择也空前丰富，博物馆存续的价值何在？为了回答新时代的问题，人们也在试着寻找新方法。不久前，欧洲 12 个国家在其共同推进的"EUROCULT21"项目中，提出了当代博物馆的四个努力方向，它们被总结为四个 E 字母开头的词汇：启蒙（Enlightenment）、赋能（Empowerment）、经济振兴（Economic Impact）和娱乐（Entertainment）。后来有学者在此基础上额外补充了第 5 个"E"，即体验（Experience）。

很少有哪个展览机构能像英国的泰特美术馆（Tate Museum）那样实现全部 5 个"E"。泰特美术馆从当地一景到驰名世界的发展历程，非常适合用来展现一个美术馆从传统到现代一路走来的过程中所付出的努力和收获的回报。

泰特美术馆重获新生的故事，始于它不那么现代的"前世"。1897 年落成的泰特美术馆源自英国资本家亨利·泰特（Henry Tate）的捐赠，在接下来的 100 年中，泰特美术馆持续收藏国际知名艺术家的现当代作品及英国艺术家作品。然而，直到 20 世纪末，泰特美术馆仍面临着品牌形象不清的问题，很难和同在伦敦的国家美术馆（The National Gallery, London）相提并论。身处窘境的泰特聘请知名广告公司沃尔夫·奥林斯（Wolff Olins）为其重新构思品牌形象：在伦敦的泰晤士河南岸建起一个全新的大型美术馆，专门用于展陈现代艺术，并将新旧两个美术馆的名字直接改为"泰特英国（Tate Britain）"和"泰特现代（Tate Modern）"。如此一来，观众可以清晰地知道，自己能欣赏到什么样的艺术品。

泰特现代摒弃了传统博物馆专注于教育的职能，将自己改造成一个提供接近于"购物"体验的地方。在沃尔夫·奥林斯看来，传统博物馆的参观体验更像一种被动接受洗礼的仪式，人们进入博物馆，从珍贵的文物中获得开示，这种体验过于严肃，令人敬而远之。相比之下，当人们在逛商场时，无论是购物还是就餐，顾客的体验都是满满的"获得感"。因此，泰特引入了高水平的餐厅、品牌商店，并在博物馆各处进行亲民的设计。美术馆内触手可及的导览、互动讲解设备和内容丰富的官方网站产生联动，更进一步降低了美术馆的参观门槛。一个令人想要分享的展览现场、一顿充满惊喜的博物馆午餐、一本精美的画册或一件复制品，均能左右观众此次美术馆之行的体验。这些在传统的博物馆框架中属于锦上添花或者说可有可无的部分改变了泰特美术馆的品牌形象。

不仅如此，泰特馆藏的现代艺术品在新馆获得了更好的展示空间，创新的策展方式也令博物馆在顾及参观趣味性的同时没有丧失其专业性。策展人将具有内在联系的不同时代、风格的作品放到同一展厅，并为展厅赋予主题。例如在"材料与实物"展厅中，展出的均是艺术家选用前人未用之新材料，或是对材料施以前人未有之新方法创作出的作品。这样的展陈方式打破了传统美术馆依照艺术家国别、艺术品诞生时间分区布展的窠臼，既能给观众带来新鲜感，也能激发观众在观看过程中的思考。曾经的博物馆界一度认为严肃的启蒙和休闲的娱乐是对立的，泰特则用实际行动证明二者可以兼得。

更重要的是，泰特展览内容的丰富性，让艺术成为赋予社会不同阶层、年龄、性别、种族的人们表达文化权利的平台。自 2000 年泰特现代开馆，7 年之后，参观泰特的人数翻了 3 倍，同时它也是全球美术馆中参观者平均年龄最小的美术馆之一。事实上，由于种种历史原因，英国一直饱受文化和种族冲突的困扰，少数族裔和弱势群体缺少表达途径，从而引起了更激

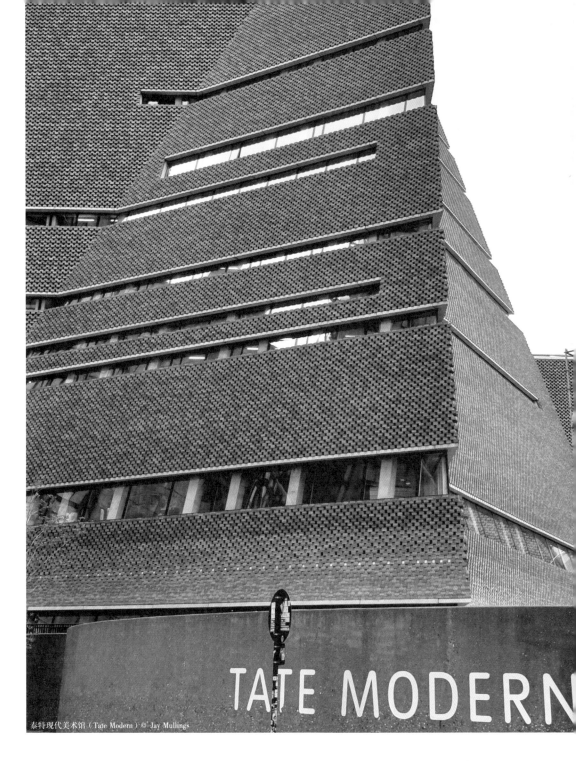

泰特现代美术馆（Tate Modern）© Jay Mullings

烈的社会冲突。泰特不但有"艺术家与社会"这样的主题展厅，近年来还积极丰富自己的亚洲艺术馆藏，力图尽可能涵盖更多人的所见所想。

可以说，人们期待当代博物馆实现的那 5 个"E"，泰特率先做到了，而且至今为止都做得很好。到 2008 年，约 35% 的到访者来自海外，泰特实现了从一个立足本土艺术的地域性美术馆到全球化美术馆的转型。泰特改变了人们看待美术馆的方式，让人们走进美术馆时不再心怀负担，而是期待着获得未知的体验。如今我们接触到的大大小小、花样翻新的主题展、沉浸展，多少都来自于泰特的成功经验。

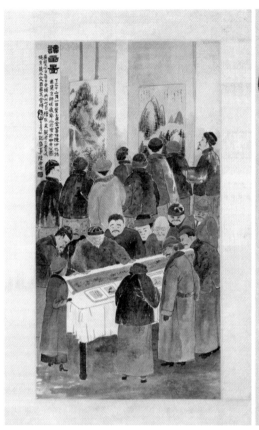

读画图　陈师曾　近现代　故宫博物院

题倪瓒像　张雨　元　台北故宫博物院

相较西方，博物馆在中国的出现则要更晚一些。我们的审美传统更为私密，强调作品与观众的紧密结合，受过良好教育的收藏家更愿意在买下作品后在书房中慢慢欣赏，即使并非独享，最多也是限于名士同好之间的雅集。而往往仅在涉及宗教艺术时，才会包含更多的观众。毕竟，无论是神佛的塑像还是描述宗教故事的壁画，在创作之初便是为传教服务，展陈空间也往往是佛窟、寺庙这样面对信众的场所。也正因如此，最早在中国建立的博物馆常同西方的影响与宗教传播有关，比如 1868 年法国天主教耶稣会在上海创建的徐家汇博物院，哪怕展陈的文物以动植物标本为主，其动机仍是源于"透过科学赢得中国士人的尊敬与信任，并且借此让他们

信仰耶稣基督"。

自蔡元培提出"以美育代宗教"的主张至今，已经过去一个世纪了。国内的开明人士早就意识到了博物馆的价值，并积极寻求改变。南通实业家张謇在 1905 年创办的南通博物苑就此成为中国历史上第一座由中国人独立创办的公共博物馆，至今仍向公众开放。1955 年建成的中央美术学院陈列馆则是新中国第一个美术馆。几十年过去了，全国范围内的博物馆和美术馆越来越多，根据国家文物局数据显示，截至 2021 年底，全国备案博物馆有 6183 家，较 10 年前的 3589 家已是飞速增长。不过，我国的美育道路依然漫长。作为对比，美国政府机构近年发

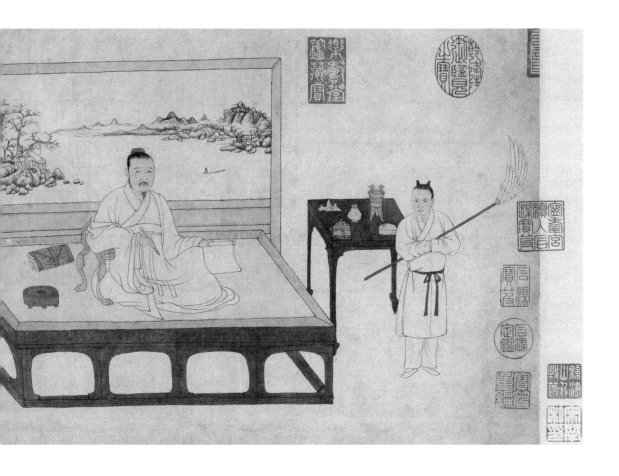

表的一份报告显示，美国全境运营中的博物馆和美术馆约 35000 家。

说起来，在我国美术馆逐步走向现代化运营的过程中，还有一个很重要的左右其发展的特点，就是美术馆作为国家行政机构的身份。美术馆照章办事的好处是凡事有规矩可循，但也会因初创时期规章制定的滞后而束手束脚。当然，随着行业内经验的不断积累，自上而下的支持越来越具体，这一问题也得到了缓解。例如中国美术馆的设计师戴念慈在该馆建设完毕后撰写的《使用报告》，就在文旅部推出《公共美术馆建设标准》之前，给美术馆从业者提供了很多宝贵经验。

1 | 2

1/ 1917 年，北京文艺界在中山公园举办了载入史册的赈灾义展，陈师曾将这一盛况创作为颇具纪实性特点的《读画图》轴，展现了当时北京展览的情景。

泰特现代美术馆（Tate Modern）© Massimo Virgilio

MUSEUM 3.0：未来的"亿"点挑战

西方世界率先通过种种途径将博物馆建了起来，也必须面对博物馆一路走来过程中产生的种种问题。其中最为典型，也至今难以找到理想解决方案的便是藏品的归属问题。越是在殖民历史中获益的国家，其博物馆的殖民化倾向越高、面临的历史问题越复杂。大英博物馆、卢浮宫均常常从各国收到归还原籍国文物的要求。

然而，厘清藏品的归属远非"物归原主"这么简单。在很多文明中，都有将敌方代代珍藏的艺术珍宝带回国展示的习俗，这要比将对方首领斩首示众来得更震撼，也更体面。早在公元 1 世纪的犹太战争中，获胜的罗马军队便将各种艺术珍品作为战利品带回罗马。直到现在，对于在战争中获得的艺术品是否应视为正当所得，各国仍无法达成统一意见。例如，根据俄罗斯国家杜马在 2008 年的决议，俄罗斯境内约 100 万件得自纳粹德国的文物将被划归为国有财产，不再考虑归还。它们会被视为俄罗斯在二战中遭受纳粹伤害的赔偿。这之中就包括一批被统称为"普里阿摩斯宝藏"的文物，它们的出土证明了古希腊文明中特洛伊古国的真实存在，有极高的历史价值。在深埋地下数千年后，这批文物于 19 世纪经德国寻宝家在如今的土耳其境内发现，再走私到纳粹德国藏匿，又在二战期间被苏联红军劫走。德国和俄罗斯均认为理当由自己拥有这批文物，至于希腊和土耳其，同样认为自己才是"物归原主"的"主"。

即使不涉及文物的归还，作为肩负教育职能的机构，博物馆对待社会以及道德议题时的立场也很容易引起广泛注意。英国牛津的皮特·里弗斯博物馆（Pitt Rivers Museum）在经历多年争议后，决定将馆藏的人类遗体展品永久撤出陈列。根据博物馆负责人布鲁克霍芬（Laura Van Broekhoven）的

说法，这批展品当初被视为展现世界各地原住民"野蛮"的证据，但今天看来，它已经和当今社会的价值观脱节，博物馆的撤展则是一次自我纠正。几乎与此同时，大英博物馆则公开表示"无意将任何可能引起争议的展品撤出陈列"——即使这一决定意味着他们可能会从政府获得更少的补贴。在大英博物馆看来，单纯撤下有争议的展品仅仅是在逃避问题，与其这样，不如通过展品将问题摆上台面，为积极地面对问题提供良性的平台。无论做出什么样的选择，博物馆都需要非常认真、小心地给出交代——即使它无法令持不同意见的所有人都满意。

除此之外，博物馆面临的新挑战还有很多。例如位于意大利那不勒斯的国家考古博物馆（The National Archaeological Museum of Naples），最初明明是为了更好地保管和研究附近刚刚发掘的庞贝古城建立的，却遇到了将脆弱的文物从原址挪走后导致其损失原语境独有信息的困境。数字化则是另一个令博物馆头疼的问题。卢浮宫在 20 世纪初为藏品拍摄的数码照片在如今的高清显示设备上已经显得颇为粗糙。但包括荷兰的国家博物馆（The Rijksmuseum）在内，一批积极建设线上内容的博物馆，又确实在这次新冠疫情期间收获了流量。无论从人力还是物力上看，数字化对本就捉襟见肘的博物馆都是不小的挑战，有能力、有精力考虑如何应用区块链技术和数字藏品来更好地实践自身价值的博物馆更是凤毛麟角。

相较国外，起步晚和发展快共同影响了我们如今在国内的观展环境。即使是中国美术馆这样的国家级美术馆，在当下的条件限制下，也只能以临时展览为主，几乎没有条件开辟固定陈列展区。地方美术馆面对的困难就更大了。摆在我国博物馆面前的问题很多，比如安全保障的问题，投入高、见效慢、不做又不行的问题。抛开这种需要美术馆操心的问题不提，单从我们观众的角度来说，倒是可以期待

以下两个现状在未来的改善，它们会极大提升我们的观展体验。

一个是中小型美术馆，尤其是私人美术馆的发展。在我国，由于种种原因，公立美术馆容易做大。美术馆大了，管理难度高，观众也容易疲劳。相比之下，我们需要的是更多像威尼斯的古根海姆美术馆（The Peggy Guggenheim Collection）那样的精致美术馆。总面积不到 500 平方米，观众一次到访只能看到百余件作品，但只要展览质量优良，对一次参观而言也已经足够了。近年来，在我国各个地方，收藏家积极开办私人美术馆的现象越来越多。这些美术馆起初涌现在北京、上海等一线城市，如今在日照、泉州等地也有了以当代艺术为展览内容的美术馆。中小型美术馆固然无法面面俱到，但如果能和所在城市的大美术馆有机结合起来，就能凸显出差异，给观众更多的选择。

另一个值得期待的地方是，美术馆藏品在未来如何更有效地流动起来。以中国美术馆为例，藏品总数以 10 万件计，哪怕未来大型新馆落成，也是无法悉数展出的。目前中国美术馆已经在努力将藏品输出到各个地方的美术馆，但这些项目至今还没能形成一套有效的流动机制。随着成功经验的积累和更多人才进入这个领域，当全国美术馆的藏品流动起来时，想必会有更多令人眼前一亮的展览呈现出来。

回望过去，人们最先开始建立博物馆时，是基于对世界的好奇心，希望能通过在博物馆中的观察和思考来求得答案。如今的博物馆则成了适合寻找问题的场所。我们无须强求自己认同博物馆的每个观点或是去喜欢上参观的每一个展览，而是可以借参观博物馆的机会，重新思考自己对世界的看法。毕竟，在这个轻易就可以获得无数观点和结论的信息时代，一个值得深思的问题，要比一个斩钉截铁的答案更宝贵。

一个展览是如何诞生的？
The Birth of an Exhibition

马真正

曾任上海喜玛拉雅美术馆展览部总监
teamLab Borderless 上海无界美术馆首任馆长
现任上海迈勒士文化咨询有限公司艺术总监
兼任上海久事美术馆策展人

"策展是百分之二十的天赋与想象力加百分之八十的行政、协作与管理。必须能前瞻思考，面面俱到。缺少那百分之二十，或许只是无法创造出精彩的展览。但若是缺乏统筹管理一档展览所涉及的事务能力，将会毁掉一个很棒的想法。"[1]
——尼古拉斯·塞洛塔爵士（Sir Nicholas Serota）

很多人会觉得展品的吸引力将直接决定一个展览的重要性、受欢迎度与公众关注度，并最终转换为参观人数的数据，以此来决定其成功与否。表面上来看这个观点没有任何问题，但别忘了，展品自己是不会聚在一起开个会、组个局、找个馆、筹笔钱，最终成个展的。这个过程需要由专业人士及团队来完成，而真正决定一次展览成功与否的因素就是这个系统、烦琐但有趣的工作流程。

如果说，一批潜在的优秀展品及一个有趣而足以令人兴奋、期待的想法（理念或是灵感）是一次成功展览的先决条件，那么一个极具专业素养及领导力的策展人，偕同其所带领的团队则是将想法现实化且成功实现的保障。那么，我们就按步骤来看看，策展人与团队如何实现让"木乃伊在展厅里跳起舞来"[2]。

1 阿德里安·乔治著，王圣智译．策展人工作指南．台北：典藏艺术家庭股份有限公司，2018年2月版。
2 托马斯·霍文著，张建新译．让木乃伊跳舞：大都会艺术博物馆变革记．南京：译林出版社，2012年8月版。

Step 1：想法

策展人往往扮演着电影制作过程中的"导演"+"编剧"的角色，就是要将"制片方"设定好的主题剧本最优化后实现出来。一个足以应付各种主题剧本的策展人需要一个庞大而活跃的"资源库"作为灵感与策划理念的支撑：无论是主流抑或流行文化，还是自媒体时代所讲求的个性文化语言，都是策展人包罗万象的资源库中不可或缺的"数据"资源。而这一资源库里常备的"实物"资源则是那些适合不同剧本主题的"演员"（艺术家）以及他们多样的演绎风格及作品。同时，也需要提前分析未来成展后所面向的观众群体。这些都是主题剧本形成后需要考虑的问题。

Step 2：组团——社交力

有了初步策展理念，我们就来到了从理念到实践的过渡阶段——组团。首先，我们需要一份极具说服力且精准罗列各方所需的《展览纲要》。在组团过程中，对策展人和展览团队来说，最重要的就是"社交力"——根据纲要所规划、罗列的内容事项找到合适的合作伙伴，推销想法，说服对方，建立合作。这其中包括：展览场地、参展艺术家或展品出借方、出版商、物流服务、赞助人以及潜在的商务及品牌合作等。如果是国际交流项目，那么这个名单上可能还会包括一家专业的国际展览中介机构以及本地相关的政府涉外交流及管理部门。除了各种各样的会面、交流与谈判外，还有大量的纸面工作和文件往来需要处理。只有当"组团"成功、一切逐渐明朗后，展览方案才能被进一步完善，并迈向可以说是决定展览是否能真正实现的关键阶段：搞钱。

Step 3：搞钱——财务力

俗话说，有多少钱做多少事。资金始终是左右一次优秀展览是否得以实现的核心问题。这里就需要策展人强大的"财务力"。首先，我们需要一份完整甚至全面、严谨乃至严苛的财务预算。每一项需要支出的项目都不应被遗漏，而每一个大项则必须被细化为小项，以便于整体优化财务支出，从而更好地控制资金或选择供应商。

有了合理的预算后，收入规划及资金募集工作将紧跟而来。相较于繁杂琐碎的支出项，收入项就比较简单明了，根据款项到账的时间，可以分为展后收入：门票及衍生品销售、商务合作、巡展分摊等。展前收入：政府及基金扶持、社会募资等。但，不是每个展览都有政府及基金扶持的，所以为了确保展览按时落地，社会募资成为可以为展览前期工作买单的唯一可能。这其中包含了主办方的基础资金保障以及为展览寻求的公益或商业赞助等。而一旦寻求到优质的资助来源，策展人还要通过相应的回馈活动来维系与资助人的关系，毕竟，展览并非一锤子买卖。而这一系列募资工作中涉及的每一个环节对于策展人而言都与展览本身的策划工作同等重要。资金就是烹饪时添的那把木柴，没有柴，饭再好也烧不起来。

Step 4：设计——审美力

钱搞到位了，展览团队的大部分成员也将回到办公室，开始围绕展览及展品本身开展新阶段的工作——设计。此时，策展人就需要运用他/她的第四项能力——"审美力"，与团队的平面设计师一起决定展览的主题海报和衍生视觉物料，与空间设计师探讨展厅的陈设规划和动线设计，再与产品设计师沟通展览周边和纪念品的设计。

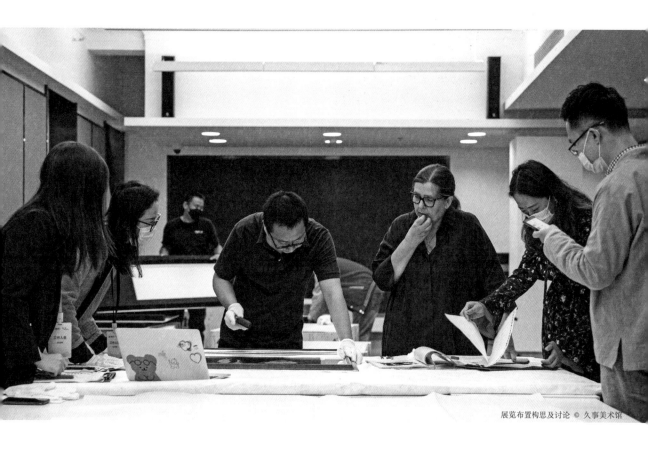

展览布置构思及讨论 © 久事美术馆

在平面设计中，需要注意任何在露出中可能涉及的版权问题，包括图片（作品、标识及商标）及文字等。展览的主题海报不仅是展览的信息汇总，也奠定了展览对外露出的形象基调，会影响到宣传册页、展览画册、纪念商品等后期的展览视觉衍生设计。在空间设计中，策展人则需确保展品在一个最能凸显展出效果的空间内被呈现出来，这就要求策展人在空间内规划出最合理的观展动线、最理想的展陈位置以及最匹配的展陈道具，比如展墙色彩、配套设备的定位等等。这一切都将借由设计师之专业操作，为后期布展及工程团队提供工作依据。其中，画册及周边产品的设计、出版及生产备货工作往往是最庞杂、最耗时也是最费钱的，不过它们也是最能为展览回笼现金的产品。

Step 5：上手——协调力

接下来，终于可以上手了。展品起运、展厅建设、展品接收、开箱检验、状态报告、展品上墙、设备调试……几乎所有工作都开始围绕展览最核心的"看得见、摸得着"的部分展开。这一时期，策展人需要运用他／她的第五项能力——"协调力"，把工作重心转移到展览现场，配合工程搭建团队、布展团队以及重要的作品点交和状态监测团队。

布展过程 © 久事美术馆

不同规格的展品对于空间环境有着极为不同的要求，从最基本的运输保障，到落地空间的温度、湿度，再到展陈期间的光照强度等等，这些看似不起眼的条件都将直接影响展品，尤其是有些年份或由特殊材质创作的展品的状态、安全甚至寿命。因此，这一阶段的工作最需要在时间上环环相扣，步步紧跟。作品何时进保（保险开始生效），何时入箱，何时起运，何时到港，何时到馆，展厅搭建何时完工，辅助设备何时启用，全馆保洁何时完成，展品何时开箱，何时上墙等一系列的工作事项，都需要严格遵守时间规划。

而这一阶段的核心——布展工作就将基于上述各个环节工作确保已严格落实的前提展开。任何曾经直接从事过这项工作的人一定会对整个过程所要求的细致程度记忆犹新。

为了保证作品安全上墙，布展团队需要确定作品的固定及悬挂方式，墙面的类型以及作品自身所带的辅助配件，进而合理选择并使用辅助工具来完成整个工作流程。最重要的是，在任何情况下都切勿在无隔离与保护的情况下直接接触作品表面，也永远不要高估自己独立搬动一件作品的能力。

Step 6：推广——公关力

一切就绪，只欠东风。在静待展览开幕前，团队最重要的工作就是宣传推广，这时策展人要用到第六项能力——"公关力"，与推广团队一同将展览从幕后推向台前。如今的宣传渠道显然比过去 10 年更加广泛、灵活、多元，这就要求展览的推广团队根据目标客群，选择最合适的媒体平台与渠道展开推广活动。这一阶段常规的工作安排还包括新闻发布会、门票预售、开幕式的准备与嘉宾邀约。

当然，策展人除了参与这些必要的公关活动外，还需要参与展期内工作人员的业务培训工作、志愿者招募及培训工作；跟主办方协商是否安排嘉宾及媒体预览日的活动；如果是能引起广泛关注的重要大型展览，还需安排一定时间的接待压力测试。这一时期，所有的工作都是为了顺利迎来展览开幕的那一天，就好比筹备一场盛大的婚礼，典礼仪式前一系列繁杂的工作，事无巨细都要考虑周到，以确保首次亮相的万无一失。

Step 7：开幕——公教力

展览顺利开门迎客后，策展人可以逐步"退居幕后"了。虽然这一时期相较开展前日日夜夜的忙碌会清闲些，但这绝非展览工作的尽头。策展团队还需开启其"公教力"来为前来观展或参加特别活动的人群服务。

展览期间，运营服务团队将在各个岗位为保障公众观展体验，或针对不同年龄段观众的不同需求提供相应的服务。这其中包括最常规的，如售换检票、咨询寄存、定时导览、预约导览、贵宾接待、周边产品销售、设备维护、安检安保等。展览团队则需配合公教团队，根据展览主题内容策划针对不同年

龄段观众的公共活动。后勤团队则需开展展品及设备的日常巡查及维护工作，以确保开放期间展品始终处于安全稳定的状态中。面对一个少则一个月，长则两到三个月的展览，推广团队在展期内也需持续跟踪、挖掘并营造展览热点，结合活动、舆论反馈等方面的信息，让展览持续发声，直至闭幕。

布展过程 © 久事美术馆

而开放期也是开展面向资助人及商务合作伙伴回馈活动的最佳时期。专场活动的设计及礼遇，策展人亲自导览及交流，都会是对这一环节起到极佳效果的安排和举动。同时，也可以借机为展览敲定巡展的计划，以期让更多人得以观看一次优质展览，这也可为展览本身的支出寻到理想的资金回笼或分摊方式。

Step 8：闭幕

要跟自己及团队历经辛苦、努力工作后迎来的展品及构建的展览道别并不是一件轻松愉悦的事。展览结束，安全地送还展品是该阶段的首要工作。下墙、

观测、状态记录、包装、入箱，丝毫不能有任何的松懈。严格地执行每一个步骤，不仅是对作品的尊重，更是对创作者、借展人和合作方的负责。最后，团队会把一个基本还原的展厅完整交付给下一个计划中的展览。策展人与团队的新一轮工作也将随之开启。

在当今社会的文化语境下，一次艺术展览所输出的已不单单是一次视觉体验或思考。从最初的一个想法开始，策展工作已经将展览本身变为一场集合各方的合作与博弈。每一个身在其中的人只是在不同阶段参与到展览中来，这其中也包括身为接受者的观众。

雷丁大学艺术学院的苏·马尔文博士（Dr. Sue Malvern）为《策展哲学》所写的推荐语证实了这一点："突然间，策展变成了一种活动，涉及所有人（艺术家、策展人和观众），不仅是被动的接受者，更是积极的参与者。"[3] 如此看来，完成一次成功展览的必要因素中，除了优秀的展品、全面的策展人、专业的团队外，积极参与的观众们也是必不可少的。

这一趋势，对于决定展览核心的策展人而言，亦是全新的机遇与挑战，面对同质化竞争日益激烈的文化市场，克制自己内心对于"数字"体现与反馈的冲动，不着眼于那些足以带来人流保证的特展专案，而使自己的专业素养化身为对公众也充满友好的文化语言，继而建立起与各方，包括与观众之间最理想的交流关系，才是真正奠定一次成功展览的最坚实基础。

3 让-保罗 马丁农著 王乃一译 策展哲学. 北京：中国画报出版社，2021 年 11 月版。

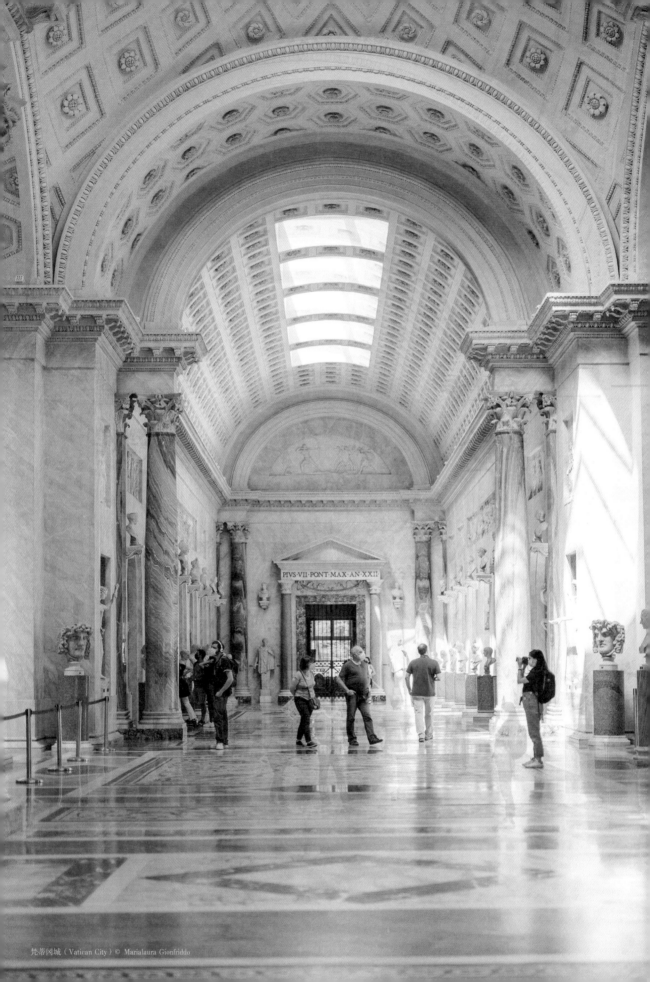

PIVS·VII·PONT·MAX·AN·XXII

梵蒂冈城（Vatican City）© Marialaura Gionfriddo

那些在美术馆不能做的事

Things You Should Never Do in a Museum

余智雯

毕业于台湾辅仁大学博物馆学研究所
现任职于上海博物馆

尽管越来越多的人将参观美术馆视为一项休闲娱乐的活动，但参观美术馆并不那么"真正"地让人放松：当你走进一家美术馆，展厅入口处一定竖着一块写满了参观须知的告示牌，一堆需要遵守的参观守则摆在了你的面前。

1838 年，英国国家美术馆正式面向公众开放，却迎来了一批"不恰当"的观众：哺乳的奶妈、原本计划野餐却被淋成落汤鸡的家庭……美术馆愤怒地声称，这些观众没有在美术馆里做他们"应该"做的事，并且正在危害展览空间和展出的艺术品。在美术馆的设想中，他们希望通过完美的展厅设计，将每个参观者塑造成"有文化的""有修养的""理想的"公民。美术馆表示，那些只是因为下雨才选择来美术馆参观的人，那些将美术馆视为休闲活动好去处的人，那些用展品自娱自乐、满足自我好奇心的人，那些在美术馆里"举止不雅"的人，错过了通过接触艺术，进而被教育成"资产阶级社会优质成员"的机会。

这样的论调在今天已明显不合时宜，如今不会再有美术馆指责观众的参观行为缺乏"修养"，但基于艺术品保护的基本原则，美术馆对观众参观过程中的言行举止提出了要求。那么观众应该如何规范自身的行为，成为守护艺术品的一分子呢？接下来我们就从当代美术馆强调的"多感官体验"来谈谈，为什么参观时不许做这、不许做那。

闪光灯？ NO！

在这个人人都是摄影师的年代，几乎每个进美术馆的观众都会给自己喜爱的作品拍照，但美术馆无一例外，都会贴出"禁止使用闪光灯"的标志，有的美术馆甚至在展厅入口处就要求观众检查相机的闪光灯是否已经关闭。为什么美术馆要限制闪光灯的使用呢？

强烈的光照对艺术品有着显著且不可逆的影响，而强光照往往也伴随着高温，尤其对于有机质藏品来说，长期暴露在超出 50Lux[1] 的光照之下，会褪色、变色、脆化和分解。虽然闪光灯闪烁的那一秒并不会使艺术品产生什么明显的变化，但若每个参观美术馆的观众都这么闪一下，后果是可想而知的。

当然，常常也有观众抱怨，在那么昏暗的展厅根本拍不出好照片。美术馆工作人员在布展时已经尽力去协调观众观赏与脆弱展品所受光照影响两者之间的平衡。调节适当的灯光色温、画面角度等，既能还原艺术品本真的色彩，又能使光线照射均匀，显现出画面的肌理。此外，当今也有越来越多的美术馆在线开放了大量高清藏品图像。对于喜欢拍照的观众来说，似乎没有什么必要再去拍摄记录艺术品本身了，重要的是拍下你对艺术品当下的感受，用影像再创造的方式亲近、参与艺术。

双肩包？ NO！

美术馆禁止观众背双肩包入场，尤其是一些展出裸制艺术品的美术馆。正如前文所说，当美术馆为了不干扰观众们的视觉享受，选择采用一些较为低矮的栏杆，甚至是看不见的红外线报警装置时，观众常常不易留意到这些保护装置，尤其是那些背双肩包的观众，常常会因为一个转身，碰撞、剐蹭到身后的艺术品。

如果你恰巧背着双肩包进入一家美术馆，可以在进入展厅前使用美术馆的寄存服务，轻装进入展厅！

水笔？ NO！

在美术馆看来，水笔、钢笔、记号笔和"危险物品"画上了等号，通通不能进入展厅。1974 年，毕加索的名作《格尔尼卡》在纽约现代艺术博物馆展出，一位满怀理想主义，梦想着改变世界的艺术家托尼·沙夫拉齐（Tony Shafrazi）冲进博物馆，用红色的颜料在画作上喷涂"让所有谎言去死吧"（Kill Lies All）。在喷完颜料后，沙夫拉齐大喊"我是一个艺术家"，并且激动地要求博物馆立刻"打电话给策展人！"。多亏画作表面厚厚的清漆起到了一

定的保护作用，但清洁工作也花费了美术馆工作人员的大量精力。

当然，面对专业人士，也有美术馆会开放进入展厅临摹画作的资格，只是申请者往往需要提前许久申请，报备所携带的所有画具、临摹的对象，并经过严格的资质审查。而对于普通观众来说，美术馆只允许携带铅笔进入，以便随时记录下参观灵感。在智能手机通行的时代，用手机备忘录记录你的观展感受是更为方便快捷的选择。

想要触碰的手？ NO！

不能触摸展品在当下几乎已是众所周知的美术馆参观守则了，但要是遇到"请勿触摸""保持距离"的传统展览与当代的充满互动性、参与性的作品混合时，究竟能不能伸手触摸呢？若你有这个疑问，可以环顾四周，如果看到有明确的"请勿触摸"或栏杆等阻隔，那就只能乖乖地收起你的探索欲。

收起"想要触摸的手"对成年人来说容易，但对孩子来说并非易事。美术馆里总有一群充满"好奇心"的"熊孩子"，2013 年上海玻璃艺术博物馆就发生了一桩"惨案"："熊孩子"直接跑进护栏里面，用力摇晃和拉扯挂在墙上的玻璃制品，导致艺术家薛吕为女儿诞生所创作的一体烧制的工艺品《天使在等待》损坏，且无法修复还原。馆方最终选择了保留展出作品被损坏的现貌，希望以此警示观众文明参观的意识和对艺术品的尊重与爱护。

实际上，博物馆和美术馆不应该，也不可能拒绝孩子的参与。孩子往往是世界上最棒的导览员，非常善于从不同的角度看待事物，为成年人带来启发。面对艺术品保护和观展体验的两难境地，美术馆只能采取折中方式，通过玻璃展柜等形式加强部分展品的安全，同时积极探索更加适合不同年龄阶段孩子的教育课程，并希望家长能够成为善于引导亲子参观的角色。

不过，对于一些特殊的观众，美术馆也鼓励他们积极伸出想要触碰的手。纽约大都会艺术博物馆曾为视障观众举办特殊的"触摸工坊"参观活动，视障观众可以通过触摸复制的油画和雕塑作品，用触感增进对艺术品的感官认知，开启欣赏视觉艺术的大门。

1. 勒克斯（Lux）：光照强度的单位。1 勒克斯相当于 0.2 瓦白炽灯发出的光。

如今，各大美术馆里都配有餐厅和公共饮食区域，从简餐、咖啡到米其林星级菜品一应俱全，有的美术馆甚至将餐饮区域作为艺术体验的延伸，用馆藏作品精心打造的餐点让艺术、美食与空间相辅相成。如果需要休息和补充能量，不妨去餐厅这个"隐藏版展厅"体验一下！

参观"体感"不佳？

补充能量？ NO！

一次美术馆、博物馆的参观体验，常常要花几个小时，为什么不能吃点东西、补充能量呢？答案不言自明，食物中含有大量糖分、油脂，既会逸散气味到展厅环境影响他人参观，又有污染展品的可能，若溅到展品表面则会污染材质、颜色，也会因不易清洁而滋生霉菌等微生物，甚至引起小型昆虫或啮齿类动物的啃食。

同样的道理，在展厅内饮用任何饮料也是不可以的，哪怕只是纯净水意外滴洒在艺术品上，都可能造成画面发霉、膨胀收缩、破裂等后果，更不要说是恶意破坏或是携带其他液体了：2009 年，一位无法获得法国国籍的俄罗斯妇女愤怒地向卢浮宫内的蒙娜丽莎扔去了一个咖啡杯，多亏防弹玻璃挡住了破坏。若是没有这层坚实的保护，后果将是不堪设想的。因此把饮食带到展区享用，"边吃边看"的观展方式是被严厉禁止的！

"展厅太冷了！"恐怕是美术馆工作人员收到的最多但也是最无奈的投诉，那为什么美术馆的冷气这么足呢？

艺术品保存中的一项重要因素，就是合适且恒定的温度与湿度。一般来说，不同材质的艺术品对温湿

度的要求也不相同，以油画为例，最适合的环境湿度在 50%~60%，环境温度在 18~22 摄氏度。如果环境湿度过高或过低，画面容易吸湿膨胀或脱水收缩，造成绘画层与底层的脱离或空鼓问题。倘若温度太高，油画容易发生热降解反应，出现变形、变色等状况；温度过低，则会导致油画油绘层老化脆裂。

通常情况下，哪怕是超出标准的温度或湿度并不是造成艺术品损坏的主要原因，真正的原因是不断变化的温湿度所带来的不断胀缩的张力。因此，相比僻静恒定的库房环境，面对展厅里每日不同的客流量、外界不同的天气状况所带来的挑战时，美术馆需要尽力保证艺术品的环境温湿度相对稳定，将变化降到最低。

一般来说，保持恒定的温湿度也并不困难，但是对于当下需要同时展出多种材质（油画、雕塑装置、影像作品……）的情况，如何解决这个"众口难调"的问题呢？美术馆通常采用中央空调，恒定大环境的温度，对特定的展品采用独立柜的方式制造出微环境单独调控，大环境的温度控制在 20 摄氏度左右。因此，在夏季参观前请准备一件外套哦！

上述的这些条条框框并不是仅仅针对观众提出的，美术馆也严格地要求着自身，在你欣赏的每一件完美的艺术品背后，都有整个美术馆团队为保护艺术品而做的细致入微的保护工作。

从展览的流程顺序来看，当策展人决定从藏品中挑选出某件艺术品作为展品展出时，一系列的工作才刚刚开始。藏品保管员需要第一时间检查藏品状况，判断是否适合展出、展出前是否需要修复或清洁。决定展出后则需要做好交接记录，填写状况报告，并配上相应的状况照片。而文物保护人员则需要对展览的环境做调查，并针对藏品的展出形式、现场的灯光、温湿度等各种因素给出建议。布展时，每件展品都有量身定做的布展方式，有时还需要用到一些牢固美观的小道具来确保其在展出期间的安全性。开展后，展厅运维人员和保安需要留意任何观众与作品之间"不应该"的互动，注意并定期汇报艺术品可见的变化。正是美术馆工作者们的通力合作，使每件作品都得到了细心的照料。

总之，美术馆里对温湿度环境、饮食、触摸的种种"这也不许、那也不许"规则，是出于对艺术品保护的原则。同时当代博物馆的参与式理念，也促使馆方更多地考虑如何丰富观众的"多感官体验"，以使艺术品更多地触达观众内心。而作为美术馆的观众，理解这样的基础"门槛"，并主动创造自己个性化的参观体验，仍然是有必要的。最终观众与美术馆相向而行，共会于艺术品之美所带来的感动中。

如何在看展前，精准"避雷"？ Pitfalls to Avoid When Choosing an Exhibition
如何 get 到策展小心思？ On Getting the Best out of Museum Visits
展签，看还是不看？ Should We Read Exhibit Labels?

Exhibition Guide

观 展 指 南

第

2

章

如何
在看展前精准"避雷"？

———————— 从主办方的角度教你快速判断

文 / 谢定伟
上海黄浦区东一美术馆执行馆长、上海天协文化发展有限公司总经理

如今，我们身边的艺术展览无论是数量还是类型都越来越多，从斥巨资建造的大型美术馆到街头小巷里的低调画廊，仿佛城市里的每个角落都在上演着艺术盛宴。然而，选择上的愈发丰富往往也伴随着质量上的参差不齐，一不小心就会"踩雷"。那么在看展前，我们如何预判一个展览是否值得看呢？

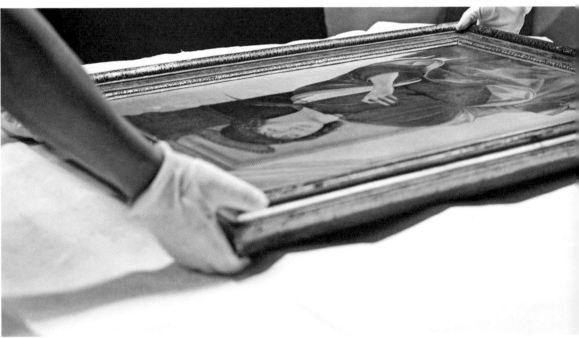

© Raychan

"□□世纪——
□□拉学院藏品展"
开箱现场
© 东一美术馆

首先，在展览的主题、艺术家、展品、风格等符合自己兴趣的前提下，决定是否看展的最主要和最重要的参考因素就是展品来自何方。一般来说，如果一个展览的展品来自于知名的，特别是国际知名的博物馆、美术馆、艺术收藏机构或艺术家，那么展览的内容和品质都会得到相应的保障，因为这些机构或艺术家绝不会容许自己的声誉受到损害，他们一定会爱惜自己的"羽毛"。

如果不能确定展品是否来自知名机构时，或许可以从展览的推广宣传来了解、判断这个展览是否名实相符。以现在互联网和自媒体的普及程度，部分展览的主办单位或其聘请的公关机构都可能推出言过其实或玩弄文字游戏的不实宣传。因此，不要轻易被宣传内容中的某些言辞所误导。比如，一个展览仅有一幅或少数莫奈作品而且是不重要的莫奈作品，但宣传推广可能说成是一个莫奈展或莫奈主题展，甚至一个影像展的描述可以使人误解为真迹展。观众不明就里，结果失望而归。所以应当学会辨别宣传推文中的敏感信息：如展品来自何方，不说明展品来源的展览通常质量不会太高；再比如哪些是实际展品而不是以图片充数、主办方以往办过哪些重要的展览等。

一个展览的水准除了取决于展品质量，也取决于它呈现的策展理念、思想内容以及展陈设计。比如策展方是谁、展览陈列设计能否使展厅环境完美匹配展品内容、观展动线是否合理有效、灯光效果如何、展墙文字是否恰当和简明扼要、是否有导览手册、是否有语音导览并附加图文导览、是否有人工导览、是否有展览图录（通常知名博物馆和美术馆都会要求出版图录）等。一个制作精良的展览会为观众带来良好的观展体验，也会让观众一次又一次地爱上艺术。

上海博物馆 © X.J Qian

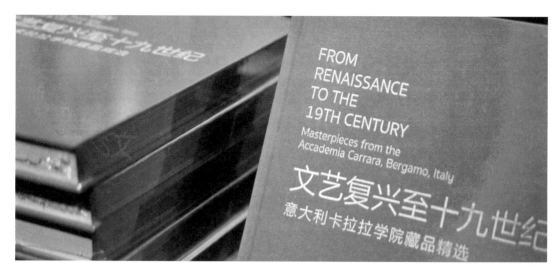

"文艺复兴至十九世纪——意大利卡拉拉学院藏品展"展览图录 © 东一美术馆

此外，展览的票价或者说性价比也是需要考虑的重要因素。首先要明确的是，不同类型的展馆和展览的门票定价逻辑不同。公立博物馆实行公益免费参观，也不乏优质展览，但从本质上来说是由纳税人来买单。私立美术馆和博物馆由于没有花纳税人的钱，所以需要通过售票来平衡办展成本，而展览票价通常也与其办展的成本成正比。

国内的私立美术馆如果要引进一个来自世界级博物馆或美术馆的高端展览，通常成本不菲。借展费、保险费和运输费都很高。由于作品昂贵，所以保险金额高。几十件作品常常需要几架飞机运输，因此运输费也很高昂。此外还有押运员或专职修复师的差旅费和零用金，每班飞机需要配一名押运员。所有涉外的费用加在一起，轻易能过千万人民币。这还不算展览场地租金、展陈设计和搭建费、宣传推广费、票务销售佣金、图录画册制作费用、衍生品的 IP 版权和开发费用、展馆运营和人员及安保费用等等，所以一个高品质的引进展览的成本相当可观。以上这些都是造成票价较高的原因。不过，一个昂贵的展览是否对得起它的票价，还是要多观察主办方的资质和口碑。

一个展值不值得看，当提前把以上因素都考虑进去后，相信观众都能自我衡量。

上海外滩 © Laputa Z

如何
get 到
策展小心思？

"观看先于语言。儿童出生后，先观看，后辨认，再说话。我们观看事物的方式受知识与信仰的影响。"

"Seeing comes before words. The child looks and recognizes before it can speak. The way we see things is affected by what we know or what we believe."

——*约翰·伯格《观看之道》*

John Berger，"Ways of Seeing"

文 / 向琦
毕业于意大利博洛尼亚大学艺术管理专业
曾就职于国内外知名美术馆与画廊
现在是一名洞察力分析员（insight analyst）与自由撰稿人

On Getting
the Best out of
Museum Visits

最近几年，美术馆、博物馆和画廊如雨后春笋般纷纷涌现，展览内容五花八门，让我们应接不暇。在时间与精力有限的情况下，如何有效辨别出好的展览，看懂策展的小心思，把看展这门功课做到满分，就显得尤为重要了。观看一场展览，与看一场电影、听一场交响乐都能给我们带来愉悦的感受，但最大的不同在于作品的欣赏节奏由你自己决定——你可以根据个人的喜好，决定每一章节的观看时长，获得一场属于自己的独特艺术体验。在家打开电脑，我们很容易地就可以观看百老汇音乐剧，欣赏Google Arts & Culture（谷歌艺术文化项目）上超高清的世界名画，但在美术馆身临其境的看展体验却是无法复制的。如何将这种美好的体验最大化呢？我们不妨把展览空间看作艺术作品、展厅叙事、建筑空间与人体五感的对话，并在这个框架下结合感性的直觉与理性的思考做出自己的判断，从而获得专属个人的艺术体验。

纽约现代艺术博物馆（MoMA）© Nick Fewings

17 世纪的欧洲，权贵们用以收藏稀有物件的珍奇屋（Cabinets of Curiosities）是早期艺术珍品的展览空间雏形。毫无关联的画作挂满墙面，以填补空白，这被称为壁挂式（en-tapisserie）展览。1887 年，英国国家美术馆首次出现了我们熟悉的展览空间布置的范式——以单排水平线对齐的画作悬挂方式。再到 1929 年，纽约现代艺术博物馆（Museum of Modern Art, MoMA）正式确立了当代艺术机构的展览空间样式——白立方（White Cube）。随着全球化进程的推进和西方文化霸权主义的兴盛，"白立方"空间作为一种通行的标准展览模式在全球现代艺术机构中蔓延、盛行，成为当今展览模式的主流标准。

标准化的艺术体系的建立也意味着艺术空间场域的特殊性的生成。杜尚的作品《泉》，引发了这样一个也许大家都思考过的问题——将物品放置在美术馆里是否就是艺术呢？这件艺术作品引起了我们对美术馆空间的反思。如今我们走进艺术展厅时，空间背景不再标准化，策展人也会为艺术作品进行情景设计，即塑造场域（地点／建筑本身）。建筑物不是独立的存在，通常与时代、文化有关联。建筑体内展览地点的选择，也是某些展览设计中的重要一步。以意大利博洛尼亚国家美术馆（The National Art Gallery of Bologna）为例，其中有一个展厅就很好地重现了圣玛丽亚迪梅扎拉塔教堂（Santa Apollonia di Mezzaratta）中世纪早期画匠笔下的宗教艺术。展厅还原了建筑结构，将它们重新排列在了展厅里，并在展厅中央安放了供访客休息的长廊沙发。德国佩加蒙博物馆（Pergamonmuseum）里的佩加蒙祭坛（Pergamon Altar）展厅，遗迹里的碎片都被带去了柏林，经过修复后，在展厅中重现了文化遗址的模样。

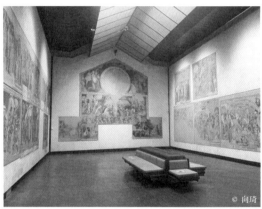

© 向琦

© Call Me Fred

<table>
<tr><td>1</td><td></td></tr>
<tr><td>2</td><td></td></tr>
<tr><td>3</td><td></td></tr>
</table>

1/ 佩加蒙祭坛展厅
2/ 圣玛丽亚迪梅扎拉塔教堂展厅
3/ 英国国家美术馆

纽约现代艺术博物馆（MoMA）© Dannie Jing

置身其中观看作品，能够让我们短暂地脱离现实环境中钢筋水泥的桎梏，找到日常稀缺的独特体验。我们在展览中行走，生发出丰富的感受，呼应的是艺术，是文化，也是历史。随着科技的发展，越来越多的美术馆、博物馆致力于打造沉浸式的展厅，让观众能够获得更加身临其境的生动体验。沉浸式展厅的构建，同样也需要精妙的视听设计。展厅里的灯光、音效、影片巧妙结合，恰到好处地呈现出作品的最佳状态。灯光是展厅中非常诗意的存在，具有戏剧效果的切片光尺寸正好匹配作品的大小，

让艺术作品拥有独立的焦点，赋予整个场域需要的氛围。在理想的灯光条件下，空间中不同色彩和颜料温润的调性不会喧宾夺主，而是能够帮助访客更加专注于作品。相反，失败的灯光会分散观者的注意力，过分刺眼、具有侵略性的颜色会削弱展品的力量。聚焦性的灯光能够显出展品的高价值，而均匀的空间灯光则能表达出展品间的平等性。

博物馆、美术馆、画廊给人的刻板印象是安静的。如今，声音景观（Soundscape）也成了展览环境

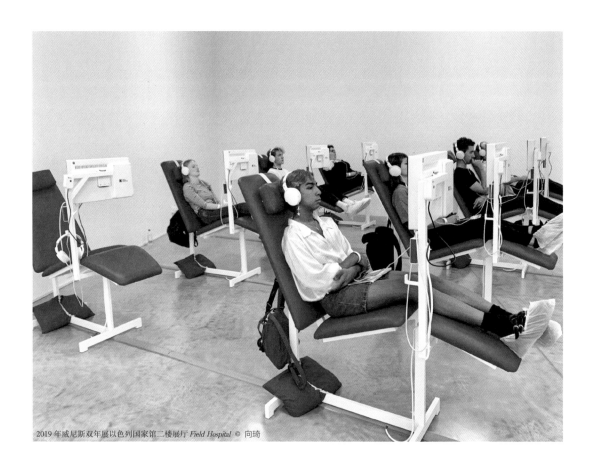

2019 年威尼斯双年展以色列国家馆二楼展厅 *Field Hospital* © 向琦

中备受欢迎的"新成员"。有时我们期待在展厅里互动交流、感受声响，而不是"填鸭式"地被输入静默的注视。有的展厅因为环境指向配备了特殊的音效，但如果声音蔓延到隔壁的空间，整个展览就会有许多杂音，所以我们能够在展厅看到指向性喇叭、佩戴式耳机、音棒等设备确保个人化的声音体验。比如 2019 年威尼斯双年展以色列国家馆里的《野战医院》(*Field Hospital*)，访客从进入展厅起，就开始"艺术挂号"的体验。一楼空间的等待区里，电视公开放映着相关的治愈导览，观众经过"护士"接待后，进入二楼的治疗区，戴上佩戴式耳机后观看专属的艺术影片。

虽然展厅里都是以视觉、听觉为主导，但是触觉、嗅觉与味觉同样也是当代艺术空间的新命题。从盲文标签到互动式的艺术装置触碰，触感经验能够让我们更好地接收艺术内容，让身体记住展览，形成更深刻的展览体验。触控式的电子屏幕改变着我们的日常生活，同样也成了展览元素，使得我们能够在展屏上触摸、感受日本浮世绘的樱花雨。

浦东美术馆 © Million

宏观地体验了展厅给我们带来的触动后，我们的目光会落到陈列作品的展台与展品一旁的各种类型的文本与展览标签上。展览框架细分为一级单元、二级单元，也可以再细化到 n 级单元，以此引导观众去看单元里的展品组合。而展览前言一般是介绍性陈述，提供一级单元的分析性信息框架，建立观众对美术馆策展逻辑、背景、主题和展品之间的关系认知，然后细化到同一单元里的展品标签。当我们具体观看某一件艺术品的时候，能根据其内容、标题等基本信息再次解读作品。而那些让大家读起来感到困难的展览文本，它们实际上是不合格的。展签只需要告诉我们作品是什么，并指引我们再次探问自己可以从作品中发现什么，我们为什么要关心它。

传统的剧场是一个"黑匣子"，把外界干扰降到最低，让观众全神贯注地欣赏演出作品。而美术馆、博物馆不同，它们已不再是一个"白立方"。在展厅里，

浦东美术馆 © Million

卢浮宫博物馆（Louvre Museum）© Jean-Baptiste D.

我们不仅仅是去观看艺术品本身，展厅更像是充满了各种物件与故事线的剧院——"物件剧院"。这场展览精彩演出的呈现与观看，不是同时发生的，而是由访客自己来安排每一件展品的出场时间，利用走近的脚步去放大每一个细节，再退后脚步去观看作品的全景。大家收入视线之中的内容非常丰富，可以是展品、文本、陈列台、画框、灯光、声音，甚至是旁边的观众。世界上从来没有一场同样的看展体验，它们不同，但它们也相通。

那么我们如何让每一次看展都有一些收获呢？大家不妨把看展过程细化成三个部分：看展前，看展中，看展后。并在这个简单的"看展三步走"指南里慢慢积累自己的收获。

看展前，问自己两个问题：为什么要来这个展览？我想从这次看展中得到什么？

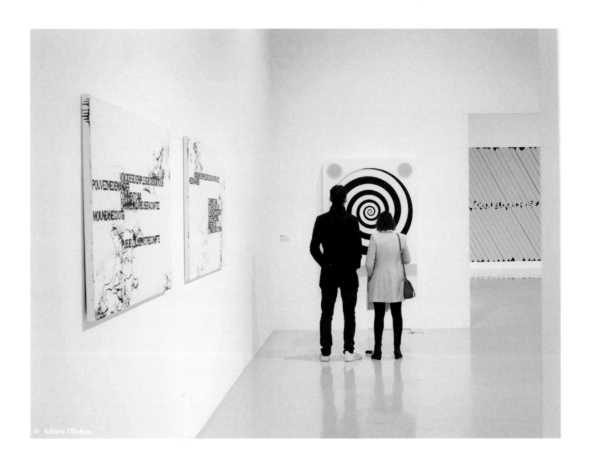

© Adrien Olichon

看展中，让我们放大"看展"这一私人的审美体验过程。首先我们需要用感官观看，用五官感知、用审美直觉去记忆作品与展览。大脑在没有理性干预的情况下，直接地理解艺术作品，接受感官给我们带来的第一体验。然后我们再去理性地思考、观察、分析展览的构成，从立体空间、物件、文本到内容。这一时期，相机可以成为我们积累自己艺术资料库的工具（不过大家要记得遵守场馆的拍摄规定，关闭闪光灯，不要影响他人）。影像可以详细地记录我们所看到的展览细节。这些细节包括但不限于作品形式、配置、裱框形式、打光方式、墙壁颜色与高度、作品间隔、展场平面图、展览标签文本、作品序等等。

看展后，大家可以去美术馆里的咖啡厅落脚。在记忆最鲜活的时候放松地做出自己的判断——它是否是一场好的展览。大家可以记录下自己的看展心得。文字的输出能够转译出抽象的艺术本质。如果遇到喜欢的展览，不妨收集这次展览的图册，构建自己的展览档案馆。

每个人都会有自己独特的观看方式，而真正影响艺术观赏体验的因素是我们对世间真理的认知、对多元文化的尊重、对深厚历史的了解、对审美意识的培养等等。我们不能仅仅局限在展览里，而是可以把生活中的每个场域都看作一场展览，持续有效地输入，保持好奇地探索，这也许才是最好的观看之道。祝福大家都能够慢慢地观看，好好地欣赏！

展签，看还是不看？

Should We Read Exhibit Labels?

"人类灵魂在这世界上所做的最伟大的事就是将所见之物以平实的方式讲述出来。"

"The greatest thing a human soul ever does in this world is to see something, and tell what it saw in a plain way."

——约翰·拉斯金

John Ruskin

文 / 周米林

橄榄文艺编辑部

看展，多数是为了去学习和了解未知事物，而面对不熟悉的领域，展品旁的标签和语音导览就成了不可或缺的存在。但在这个"人人皆是策展人"的时代，策展质量参差不齐，而展览中的阐释性文字也常常沦为写作小白的练笔之处。或许我们都有过这样的看展经历：满怀期待地走进当代艺术展，决心这次一定要"看懂"，却遇上满墙晦涩难懂的辞藻和术语堆砌，逐渐丧失继续看下去的耐心和勇气；或是步入某个大肆宣传的"大师真迹"展，高额门票以外还咬了咬牙买下额外收费的导览，得到的却是关于艺术家、艺术流派和历史的泛泛而谈的内容，对眼前的展品却只字不提（此类展览往往还伴随着尴尬且漏洞百出的英文翻译）。那么，展签和导览的存在究竟有什么意义？该依靠导览还是相信自己的眼睛和直觉？若是遇到收费的导览，又该如何决定是否为它买单？希望看了本文，各位心中会有自己的答案。

展签从哪来？

与现代博物馆的起源一样，展签的诞生同样可追溯至私人收藏，其最初为藏家记录和阐释自己的藏品所用，后随着私人收藏公共化和现代博物馆的诞生，阐释藏品、提高公众文化水平的重任则落到了策展人的肩上。然而，在精英主义盛行的时代，自上而下的知识灌输与冗长繁杂的空洞说教是博物馆展签的普遍形态。由专业术语堆积而成的文字显然无法被公众消化，而字里行间透露出的居高临下的态度更是令许多观众自发选择不再阅读展签。1984 年纽约现代艺术博物馆举办的"20 世纪艺术中的原始主义"展览或许是 20 世纪由展签引发的最大抗议事件。该展览将毕加索、高更、布朗库西等现代艺术家的作品与来自非洲、大洋洲和北美洲的原住民作品并列展出时，在原住民作品的展签中忽略了作品年代、历史和文化语境等信息。这种"欧洲中心主义"的视角引发了学术界的激烈争论，也促使众多博物馆重新思考"谁在撰写展签"以及"展签为谁而写"的问题。

面对公众的质疑，博物馆也在不断自我反思，试图削弱展签文字中的权威，以更平等、开放的姿态对展品进行诠释。20 世纪 70 年代，西方博物馆中就出现了"释展人"这一角色，充当博物馆与观众间的沟通桥梁。释展人需要与策展人和展览研究人员密切合作，从学术研究中提炼出能引起当代观众共鸣的元素，并将复杂深奥的展览概念以通俗易懂的形式传递给观众。此外，也有不少展馆尝试邀请观众参与展签的创作，以融入多元化的视角和观点。纽约历史协会（New York Historical Society）于 2021 年举办的展览"纽约风景"中，策展人邀请了从作家、牧师到中央公园的马夫等纽约各行各业的人们写下他们对相关画作的私人感受，与策展人从中立角度撰写的说明共同印在画作旁的展签上。天目里美术馆的开馆展"从无到有"也邀请了 6~9 岁的小朋友们录下语音导览，引入孩子对当代艺术的洞见与想象。可见，如今的展签与导览正以各种各样的姿态打破单向输出的疆界，努力成为鼓励观众互动与交流的载体。

走吧，一起去看展

© Arthur Matosyan

浦东美术馆 © 周米林

浦东美术馆 © 周米林

我们需要展签吗？

俗话说，一千个读者的眼中就有一千个哈姆雷特。那艺术作品应该被阐释吗？我们还需要展签吗？自古以来便有观点认为，艺术是感官性的、直觉性的体验，无需也无法被解释，文字性的说明反而有碍于对艺术的欣赏。更有甚者认为，能够用文字阐释的艺术品没有创作出来的必要，而急于为自己的作品附上说明的艺术家注定是失败的。"一切尽在不言中"是不少当代艺术家秉持的坚定立场。如今，多数画廊都习惯于不放展签，若是有，也只是呈现了艺术家、作品名、创作年份、材质等基本信息。另外，也曾有美术馆尝试去除展签，让作品自己"说

话"。2015 年 MoMA 举办的展览"毕加索雕塑"就以一本包含了每件作品基本信息的小册子取代了展柜上的标签。这种"无展签式"的观展体验对熟知毕加索的观众来说确实具有新鲜感和启发性，但试想，若是将展品换成一位大家从未听闻过的当代艺术家之作，效果还会一样吗？

对艺术的欣赏和理解固然见仁见智，但在很多情况下，点到为止的文字说明不仅是定义艺术品身份的关键，也能帮助我们打开思路，摒除成见。古往今来，艺术的定义与含义随历史、文化语境的变迁而不断变化。面对遥远历史中的视觉文化，只有了解了原语境后才能做出多样化的解读。中世纪圣像画

拜尔勒基金会博物馆（Beyeler Foundation）© Xavier von Erlach

中的怪诞形象常被认为是古罗马艺术与文明的衰落，但只有知晓了禁止圣像崇拜的宗教背景才能理解，采用抽象而非写实的风格是中世纪画匠的有意选择。杜尚用一件《泉》告诉我们，寻常之物皆可嬗变为艺术。面对"观念至上"的当代艺术，若是不低头看一眼作品旁的标签，我们可能永远无法猜到艺术家的本意。泡在福尔马林里的鲨鱼是残酷标本还是对生与死的思考，看了展签后，我们心中或许会有不同的答案。

我们需要什么样的展签？

好的展签与导览可以燃起我们对展品的好奇心，引导我们带着批判性的眼光去观察、理解展品；但不合格的展签会浇灭我们对艺术的热情，阻碍我们对展品的理解。遗憾的是，高谈阔论、"不明觉厉"的空话在当代艺术写作中屡见不鲜。2012 年，社会学学者阿利克斯·鲁尔（Alix Rule）和大卫·莱文（David Levine）曾专

上海外滩美术馆 RAM © 周米林

门针对这种现象发表论文，称艺术行业中大量花哨却没有内涵的用语为"国际艺术英语"（International Art English），简称 IAE。在国内，IAE 又经英文翻译成中文广泛传播，成为圈内人士乐此不疲的行业"密语"。术语在特定语境中固然有其存在的意义和价值，但我们要警惕那些滥用术语和行话以掩盖自己的无知的写手——我们看不懂他在写什么，他自己也不一定懂。

既然如此，我们需要什么样的展签呢？大都会艺术博物馆（Metropolitan Musem of Art，The MET）、盖提艺术中心（Getty Center）等不少国外大型博物馆都在官网上提供了展签的创作指南。尽管中文与英文的思维和语言习惯有差异，且不同类型的展览和展馆所需要的展签内容和风格也不尽相同，但这些指南无论对于展签的作者还是读者而言都是具有参考价值的。以维多利亚与阿尔伯特博物馆（Victoria and Albert Museum，V&A）的"展签撰写十大要点"为例，创作展签时应当：

维多利亚与阿尔伯特博物馆（V&A Museum）© Mairo

奥赛博物馆（Musée d'Orsay）© Diane Picchiottino

I. 为目标观众而写

II. 注意文本层次和字数限制

III. 组织好语言

IV. 围绕作品展开

V. 大方承认疑点

VI. 加入人性化元素

VII. 根植于历史语境

VIII. 适当口语化表达

IX. 语法和逻辑通畅

X. 记住乔治·奥维尔（George Orwell）的写作六
原则：

 i. 绝不要使用在印刷物里经常看到的隐喻、
 明喻和其他修辞方法

 ii. 如果一个字能说清，不要用两个字

 iii. 能删一个词，就删一个词

 iv. 能用主动语态，就绝不用被动语态

 v. 能用常用词，就不要用外来词、专业术语和
 行话

 vi. 绝不要使用粗俗的语言，为此可以打破以上
 任一原则

这些看似很基础的写作原则要想真正落实也绝非易事。首先要思考的问题是，展签为谁而写？假设每一位观众在每件作品前的平均停留时间不超过 30 秒，如何在这短短的 30 秒内牢牢抓住观众的注意力，这就需要展签作者非常了解自己的读者，并找到其痛点。一位没有专业知识背景的普通观众对这件展品最可能感兴趣的点在哪里？若是没有对读者的想象，便容易落入泛泛而谈的陷阱。其次，展签写什么？作为对展品的文字补充，展签不该是冷漠的知识灌输，而应鼓励观众自发探索。对展品的了解是否透彻，决定了作者能否写出具有启迪性的文字。这件展品是什么？为什么？如何在历史语境和展览框架中去理解它？这些又与我何干？有了阐释才能有观点，才能开启一场对话。最后，展签如何写？为了不消耗观众的耐心和注意力，贴在作品旁的标签字数通常控制在 150 字以内。这也就意味着作者要做到惜字如金且字字千钧。精准的描述、合适的措辞、缜密的逻辑、流畅的行文，缺一不可。

要不要看展签？

每个人都有适合自己的看展方式，当然有些人倾向于直接去感受作品，而对于喜欢去了解艺术家和作品背景的观众，若是能遇到语言直白且引人深思的展签，那就千万别错过良机。相反，若是遇到"不说人话"的导览，大可不必浪费时间。如果遇到收费的线上语音导览，通常都有试听功能。它是一具精致的空壳还是真正有价值的言辞，相信大家都有自己的判断。

当我们在看展时，
我们在看什么？

What Are We Looking at
When We Look at Art ?

我的漫展小札
我在日本美术馆工作
听说你们不敢走进画廊？
看画，不用懂
从自我愉悦到生命洞察：
看展的四个阶段

Strolling in a Museum
What It's Like Working at a Museum in Japan
Galleries Won't Bite
Enjoy Art Without Understanding It
From Self-Entertainment to Life Insights:
Four Stages of Looking at Art

第
3
章

洛杉矶艺术博物馆（Los Angeles County Museum of Art）© Juliette Contin

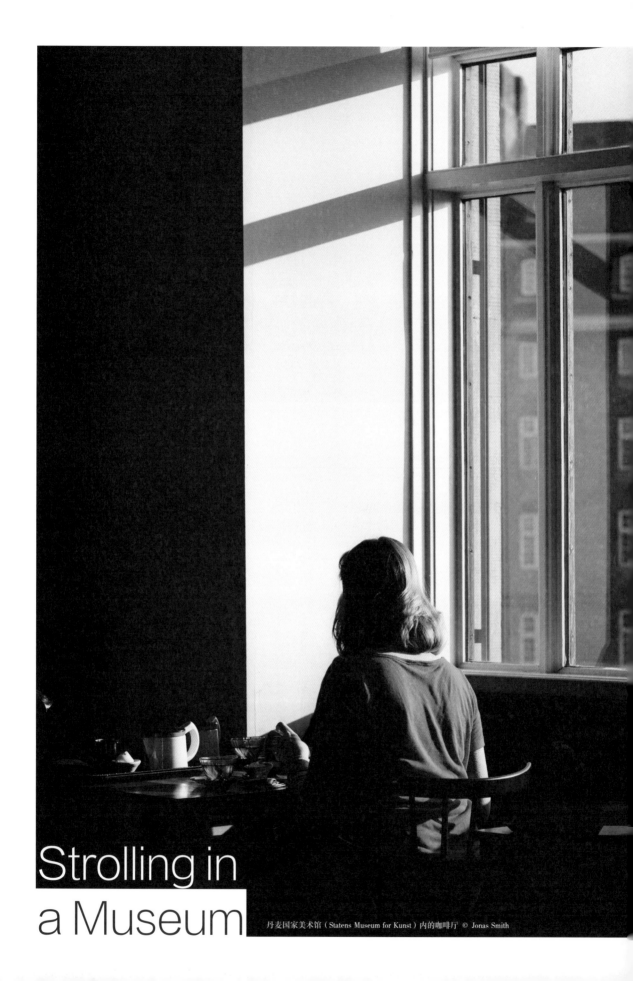

Strolling in
a Museum

丹麦国家美术馆（Statens Museum for Kunst）内的咖啡厅 © Jonas Smith

我 的 逛 展 小 札

陆 叶

编辑、散文家、翻译工作者
毕业于欧柏林学院
现为兼任教职的哥伦比亚大学创意写作硕士

Writer

一般来说，展馆中的我与普通游客无异，是一个眼睛比大脑贪婪的生物。只要眼睛饱了，它们便对大脑发号施令道："可以了，这趟不虚此行！"记得 2019 年与好友去日本游玩的一个夏夜，我们在六本木塔上结束观光后顺道去森美术馆（Mori Art Museum）逛了逛。那里正在展出盐田千春（Chiharu Shiota）的展览："颤动的灵魂"展——千万根彼此缠绕的红线连结着墙壁和房间中央几个金属框架制成的小舟，红线稀疏时像是由血管组成的蛛网，密集处则犹如翻涌的海浪。在拐入那样一个连灯光都被棉线染得暗沉焦灼的房间，看到《未知的旅程》时，我就知道这一瞬间永远无法被复刻。

我在展前对盐田千春不甚了解，途中也未曾认真阅读展览手册上的那一长串英文，只对那几分钟的视觉震撼有极深的印象，却无具体的"内涵"。这里的"内涵"，我认为不应指对作品的了解（虽然这也很重要），而是指基于自我认知对一个艺术品的消化，或者感受。人与人之间的连接，人对一个作品产生的理解和共情，就是这么来的。正如我的一位写作教授曾说，"某些事物之所以会吸引你，一定是因为你们之间有着一目了然或藕断丝连的联系"。所以，把自己的情绪和对艺术品的感受记录下来，比把原作拍下来更加有价值，哪怕你也说不清道不明这是一种什么样的体会。因为没记下我对《未知的旅程》的具体感受，即使是多年后我也不明白自己为什么忘不了盐田千春这个名字。

那么，当我真正脑子优先于眼睛、手指优先于手机去看展时，我在想些什么？什么都想。我会任由情绪和脑中克制不住向四面发散的思维作主导，不为此趟旅行设限，也尽量不带太过具象化的期待去面对一个展览。兴致高涨时，我会在备忘录里记下几个打动我的细节，比如顺着《维纳斯的诞生》中女神的身体倾泻而下的灯光，或是围着一个雕塑寻找最理想的拍摄角度（贝尼尼 [Gianlorenzo Berni] 的阿波罗小心翼翼地伸向达芙妮的五指，所及之处皆变月桂树皮的那种被渴望穿透的无奈）。对展览兴趣索然时，其他感官对于空间的反馈似乎就会占主导地位，比如总是嘎吱嘎吱响的木地板。从艺术家们的深度思考中得到启发时，我也会活动活动自己的大脑，看到米开朗琪罗（Michelangelo Buonarroti）在最后的审判日把自己比作一张空洞的人皮时，我莫名有了"'恶者'总是令人同情"的感悟。偶尔，在运气特别好的时候，我能够发现一些独特的解读方式，如果你目不转睛地走过凡·高（Vincent van Gogh）的《罗纳河上的星夜》，你会发现那一行行黏稠的亮黄色颜料在起伏摇动，仿佛水中的粼粼灯影活了过来。剩下的时间便是在平均一个作品不到 10 秒的配比下流逝的，稍微有些走马观花，但总的而言也算心安理得。

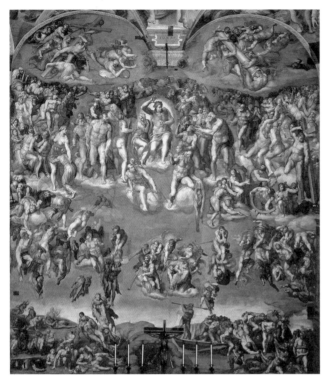

最后的审判
米开朗基罗
1536—1541 年
梵蒂冈西斯廷礼拜堂

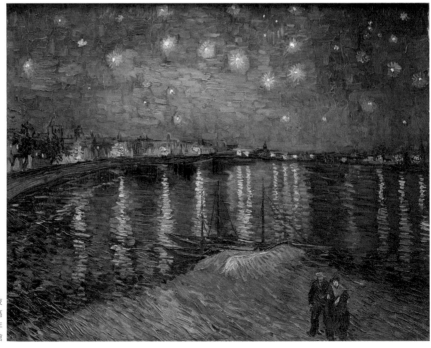

罗纳河上的星夜
凡·高
1888 年
巴黎奥赛博物馆

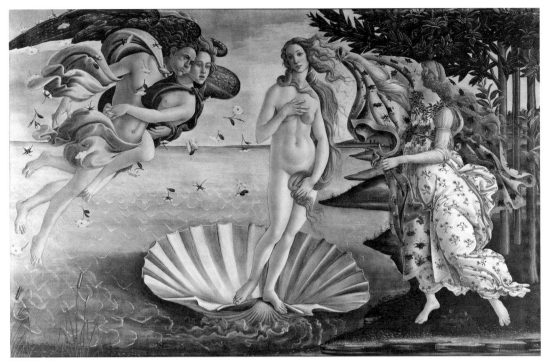

维纳斯的诞生
波提切利
1484—1486 年
佛罗伦萨乌菲齐美术馆

艺术于我而言似乎始终有一种治愈性，用很俗套的话来说，它似乎能够填补我身上自己都不曾知晓的空隙。我不知道自己为什么喜欢逛展，为什么每游历一个城市都要去当地的美术馆看看。或许是为了丰富自己的阅历吧，为了给自己一个被冲击、抚慰、煽动和说服的机会，或置身于一个完全不同的时空、领略一个完全不同的思想的机会。我相信一件好的艺术品拥有和大自然一样的魄力：它能在一瞬间瓦解你所有的认知，能让你感受到存在以及欲望的渺小，甚至能让你相信一个全知的存在并甘心臣服于这股力量（不论各个文化和宗教如何去解读它）。这便是我所理解的看展的价值体现。同理，为什么要看真迹？因为贝尼尼，因为凡·高，因为盐田千春。因为在一个空间中的光影变化，因为眼前触不可及又确切存在的真实，因为能够感受人生中那极少有的、直击心灵的机会。因为对一个作品的喜爱与贪恋总是在离别时刻显得最为甜美，你会尝试记住它的纹理、质地，它欲喷涌而出的张力，在同一时间、同一空间中你与它的联系，因为这些都是二维的图片无法传达、无法复刻的。

当然，逛展这件事并不是真空存在的。我认为有时比身在其中的所见所闻更重要的是踏入展览前的心境。揣着什么样的心思走在凹凸不平的石板路上，鼻腔里充斥着的是哪个季节的气味，碰到的人、事、物能唤起什么样的回忆，都会直接影响一个人的观展体验。比方说，我不一定记得皮蒂宫里有什么，但我记得我是如何在路上

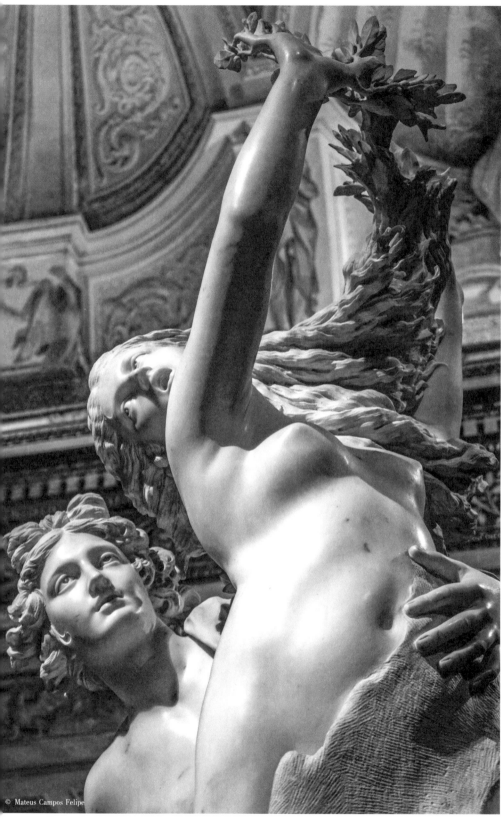

© Mateus Campos Felipe

阿波罗和达芙妮
贝尼尼
1622—1623 年
罗马博尔盖塞博物馆

听着音乐并在高潮响起的时候正好从小巷的阴暗处
走向了洒满阳光的地方；那里有咖啡馆，有花，
还有猫头鹰形状的钱包。我在日记里写下"突然间
感谢自己还活着"，而对这美第奇家族的宅邸只字
未提。

所以，从展览中出来的我与进去前并无太大区别；
我没有发生脱胎换骨的改变，我所知道的还是我
所知道的，它并没有因多读了几个解说标签而变
多。墙上的文字越繁复厚重，我的脑子便越发催促
我向前迈进，即使我也明白注释的必要性。但人
生不就如此？不必强求每分每秒都充满意义、每
件事物每段关系都开花结果（如果结出果实，那
自然是意料之外的惊喜，值得反复回味）。闲庭
信步，不也是享受的一种方式？更何况，艺术说
到底是那么主观的东西，你若问我为何对康定斯
基（Wassily Kandinsky）充满乐感的色彩情有
独钟，为何以为布尔乔亚（Louise Bourgeois）
的蜘蛛雕塑骇人又感人至深，为何能够以达利
（Salvador Dali）一幅不明所以的画为灵感作一
篇故事……我也不会比你知晓得更多。

逛展终究是一项令人满足的事。它跟逛书店相似，
即便你心猿意马，也总值得期待。一个人走走停停
也好，约上一两个聊得来的好友也罢，只要你想，
随时可以蹭个 30 分钟的导览，或是喝喝美术馆特
调的鸡尾酒配上精致的小吃。只要有这样的心态，
不管是严肃的学术型艺术展还是鲜活亮丽的网红展，
都能创造美好的回忆。

最后，不妨在逛展后去吃一餐吧。毕竟，人生最享
受的莫过于精神和肉体同时饱和呀。

日本科学未来馆（Miraikan Museum）© Viviane Okubo

我在日本 美术馆工作

What
It's Like Working
at a Museum in Japan

青森县弘前市弘前当代美术馆（Hirosaki MOCA）© 楼婕琳

Curatorial
Asistant

楼婕琳

毕业于东京艺术大学
先端艺术表现科（大学院）
就职于青森县弘前市的弘前当代美术馆

Q：你平时是如何挑选展览的？会偏向某一类型的展览吗？

A：首先展览的载体很丰富，包含美术馆、画廊、博物馆、文化馆、艺术季、书店、商场甚至是街头等等，我会尽可能挑选多种类型的空间里的展览去看。

自己看展有一大半是为了工作，就比如说我所在的日本东北地区，有代表性的美术馆和艺术中心我肯定会去。在东京则有更多主流的声音，今年能感觉到日本在有意扶持和推广一些本土的艺术中坚力量，这些艺术家有些是从国外学习回来的，又或是将来能走向国际的，他们的展览都非常值得一看。所谓热门展览，某种意义上也可以理解为宣传做得好的展览，这类展通常预算充足，作品之外的观展体验会设计得更加用心。最后，收到展览招待券的话当然要去啦！

Q：在日本和中国的美术馆看展，体验有什么不同吗？你觉得日本的展览也好、艺术机构也好，有哪些值得我们借鉴的地方？

A：在看展体验上，可能因为在日本一个人来看展的占大多数，所以整个场馆比较安静，一些特别火爆的展览即便人很多，大家也会自觉排成一列观赏，虽然个人觉得没有必要，但不可否认这种约定俗成是基于对观众长年累月的塑造和培养。除此之外，日本的美术馆会考量残障人士等社会弱势群体的看展体验，会针对他们做通用设计，这不仅体现在硬件方面，在软件上还包括教育普及活动的策划，甚至是以此为题的策展选题，可以看出来他们不是为了满足法规标准而单纯做个样子，而是切切实实在关注这部分群体。

另外在展览内容方面，虽然个人意见难免趋于片面和主观，但一个主要的感受是日本展览里的解说文字通常比中国的更加通俗易懂，有些馆在藏品解说旁甚至会加上志愿者写的文字，提供一个更加亲切的视角。撰写展览文字介绍其实也是一种文化转译，不仅是对晦涩难懂的辞藻的翻译，而且需要真真正正把内容融会贯通，实践于生活。在日本，策展团队的工作中很大一部分内容便是一遍又一遍地斟酌各种展览稿，最后这些文字可能被改得特别浅显，我有时甚至觉得自己这么多年白学了，但回过头想想，面对大众真的有必要用这些专业名词么？美术馆的展览所面向的群体到底是谁？不管是公立还是私立美术馆，循序渐进地对公众进行教育才能走得更远吧。

Q：作为美术馆从业者，你看展时会特别注意什么？会结合你在弘前当代美术馆（Hirosaki Museum of Contemporary Art）的日常工作内容做出怎样的思考？

A：与以策展内容的时代性或是以艺术家为中心考虑的独立策展人不同，在像弘前当代美术馆这类的固定场馆里做策展时，我们必须更多地考虑主场，让每次展览都能给观众全新的感受和体验。这就涉及不同的策展角度，比如从艺术家的作品类型、制作媒介或是从空间本身来思考。如何分割空间、用什么介质来分割、如何设置平面作品、黑暗中怎么照明、如何安排观众动线等都需要考虑。

因此我平时看展时也会固定去某几个馆，不仅是为了理解其策展脉络，也是为了学习别的馆是如何在螺蛳

东京国立博物馆（Tokyo National Museum）© Morah Tsai

壳里做道场的。现在日本有越来越多的策展团队会邀请建筑家或设计师，甚至是艺术家来进行展陈设计，空间体验的策划被专业化，越来越受重视。所以我在看展时会特别注意一个美术馆如何把抽象的东西具象化，比如观众的动线是如何被引导的。空间中的标示、展台、灯光设计，文字解说的内容、字体、大小、颜色，室温，场内工作人员人数，等等，这些细节都能作为判断美术馆实力（财力）的证明。

即便是艺术从业者，我也尽量让自己像个第一次走进美术馆的人一样试图去发现具体的东西，因为再小的点也能与你自身的知识和经历产生联系，这些东西是你作为观众参与展览的契机，所以多关注自己的感受是很重要的。

青森县十和田市松本茶铺 © 楼婕琳

Q：在日本看展时遇到过什么有趣的事吗？

A：有次去青森的十和田市现代美术馆（Towada Art Center）时，看完常设展后馆长推荐了一家距离美术馆徒步10分钟的叫作松本茶铺的杂货店，说那里也展了几件作品。因为十和田市现代美术馆的一个很重要的概念就是用艺术串联街

东京国立博物馆（Tokyo National Museum）© John Applese

区，所以这家杂货店曾经被当作某次展览的分会场，而展览结束后，那些作品就这么和商品混在一起被摆在了店里。店主松本是一个健谈的、光头的中年男子，也许是因为和艺术作品朝夕相处，他解说起那些装置艺术时的热情和专业度不像导览志愿者，反而像是藏家。他也坦言自己从未接受过正规美术教育，过去对艺术完全不懂，但就是某天艺术家来他店里，一起聊天、吃饭、做作品，不知不觉之中他和当代艺术的距离变近了，他还笑着说坂本龙一（Ryuichi Sakamoto）也来过他的店里，这是他能吹一辈子的事。

Q：普遍来说，日本的文化艺术行业比中国的发展时间要长，也更成熟。你在日本是否有感觉到艺术已真正渗透到人们的日常生活中？

A：这关乎艺术的定义了，这里也不展开讨论了。比较粗略地说，我认为狭义上的艺术（包括当代艺术）依旧不是主流，但广义上的日本美

育——涉及审美的美术教育，比较成熟。比如说2019年，全球入馆人数最多的美术馆/博物馆的排行榜里，亚洲地区上榜的只有北京的中国国家博物馆；而同年，全球单日入馆人数最多的展览会排行榜里，日本的"蒙克展"（东京都美术馆 [Tokyo Metropolitan Art Museum]）、"克林姆特展"（东京都美术馆）、"东寺展"（东京国立博物馆 [Tokyo National Museum]）均上榜。由此可见，日本的场馆虽然在体量上优势不足，导致总入馆人数无法排至高位，但是对国外知名艺术家的展览或是本国文化的展览热情很高。另一方面，日本的当代艺术的普及和教育依旧任重道远，2019年日本国内展览会总入场人数的排名中，关于当代艺术家或是探讨相关议题的展览屈指可数，排名第二的是森美术馆（Mori Art Museum）的"盐田千春展"（总入场 666,271 人）[1]，也可以将它与上海龙美术馆的参观情况做一个横向比较。即使是日本，艺术也并非主流，但是日本无处不在的设计、时尚等视觉化语言，作为一种普世性的美育确实渗透到了日常生活之中。

1 以上数据来自 Art Annual online, The Art Newspaper。

长野县立美术馆（Nagano Prefectual Art Museum）© Hanae Dan

Q：你觉得展览对于文化艺术的普及有着怎样的推动作用？看展的价值体现在哪？

A：首先，当代艺术作品的价值很大程度在于，艺术家即便没有这个意图，他们的作品也不自觉地反映出了这个时代，特别是我们正处于一个充满不确定性的时代，而这些基于个人的表现都成了未来我们剖析时代时最真实的材料。

年轻人是需要精神共鸣的，但是我们获取情报或是吸收新观念的方式已经和过去大为不同了。森美术馆前馆长南條史生（Fumio Nanjo）先生曾经说过，美术馆是一个拥有空间的媒体。我非常同意这个观点，展览从本质上来说是一种传达信息的方式，而对观众来说看展是一种能让我们动用全身感官去更好地了解世界的手段。

Q：有什么看展经验分享吗？

A：我会做展览笔记。可能是我看的展太多太杂了，也有可能是自己年纪大了，近几年，"欸，就是哪个人/哪里的展"，或者想给人看手机里存的记不得什么时候拍的展览现场照片，翻了半天导致对话冷场的情况越来越多，于是我每看完一个展览都会做个记录，既是汇总又是再次回味展览的机会，和读书笔记类似。

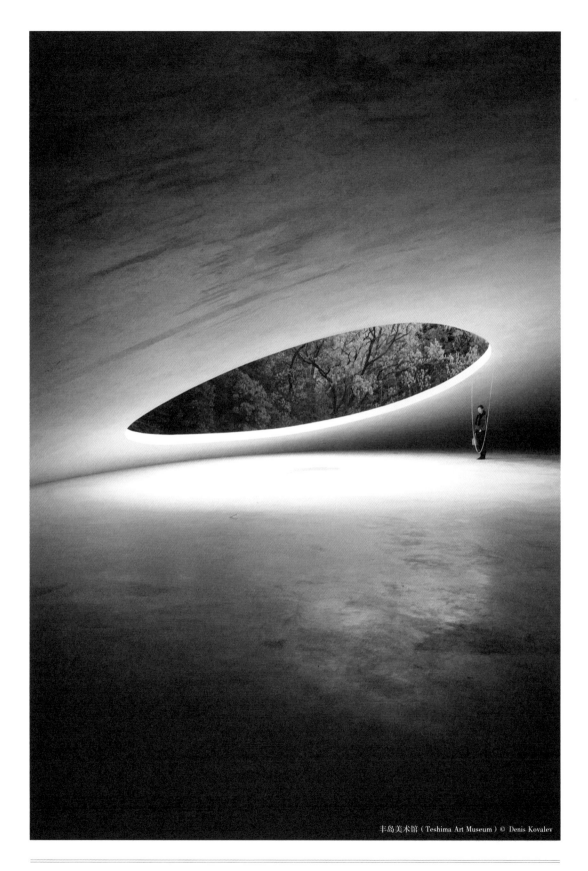

丰岛美术馆（Teshima Art Museum）© Denis Kovalev

听说你们

Galleries Won't Bite

不敢走进画廊？

Gallery
Assistant

盛沭颖
———

美国欧柏林学院艺术史专业毕业
就职于国内外画廊、美术馆和平台机构
业余时间里，还是一名艺术撰稿人

Q = 橄榄文艺
A = 盛沭颖

Q：可以从艺术行业从业者的角度来谈谈，你是如何挑选展览的吗？

A：展览的质量（包括策展、展陈、内容等方方面面）是我最关注的，所以与其说我是挑展览，不如说我是挑机构。因为在行业内工作，所以我心中有一个较清晰的 list，了解哪些美术馆 / 画廊做的展览有质量保障。当这些地方有新展开幕，不论是我了解与否的艺术家，我都愿意去看一看，扩展知识面或加深了解。所以我建议，在挑选展览前，不如问问身边的艺术行业从业者或者资深爱好者，哪些机构是他们推荐的，推荐的理由是什么。可以从这些机构的展览看起，有余力的话再探索其他。

在质量有保障的前提下，热门展览也不失为一个优选。如果去看热门展，我强烈建议你拉上 1~2 位能聊得来的好友一起看展。与身边人多交流观展感受，听听哪里意见一致、哪里产生分歧，可能比每个人带着导览器听陌生人给我们输出信息要有意思得多。无需担心自己说错，艺术本就没那么多对错，你的感受与思考通常更重要。

Q：你认为去画廊看展的意义是什么？和美术馆有何不同？

A：有朋友跟我说不敢走进画廊，也有人同我说找不到画廊大门，为了解决这两个困惑，我们先要理解画廊与美术馆的根本区别。美术馆的主要职责就是策划展览、吸引公众观展，当然会变着法子让你看到展讯；而画廊维持生计的方式主要是通过代理艺术家完成艺术作品交易，与公众建立联系并非他们的首要任务。

那画廊的展值得看吗？我的回答当然是肯定的，尤其当你想跨过一般爱好者的门槛，那么画廊的展必须要看。美术馆在大部分情况下会同有一定声望的艺术家、策展人合作，但如果你想知道圈内正在发生的最年轻、最新潮的艺术实践，画廊是个好去处。画廊尽管小，但数量多、展览更新频率高，展出的作品可大可小、可商业可先锋、可大名鼎鼎也可籍籍无名。每年多逛几圈画廊，会帮助你迅速扩展看待当代艺术的视野，提高辨别力。如果你在画廊中发现了一位喜欢的艺术家，请继续关注这间画廊，因为你很有可能会找到类似的符合你口味的艺术家，并且画廊展出的通常是艺术家的最新作品，方便你 get "心头好"的最新动态。最后，国内的美术馆大部分都收取门票，而画廊则通常免费。

Q：画廊展出的作品最终面向的群体是买家和藏家，那对于不以买画为目的的普通观众来说，应当以怎样的心态走进画廊看展呢？

A：虚心、尊重，但别过分把权威当回事。只要是用心做出的展览，不论是在规模更大的美术馆，还是较小的画廊，都值得我们以虚心且尊重的心态认真观看。如果你第一次步入画廊时觉得有点害怕或者尴尬，不要担心是不是只有自己这么想，这是十分正常的。因为画廊出于商业属性，必然会采取一定的包装策略来突出自身的风格，或只是让自己看起来更"高大上"，想通了这点就更容易把自己与画廊放在平等的位置。以平常心走进画廊，商品之外，我们作为观众的视线亦帮助艺术品回归其本质。并且据我所知，绝大部分艺术家都欢迎自己的作品被更多人了解和认识。

Q：对于不敢走进画廊的朋友们，有什么建议或经验分享吗？

A：在了解画廊的性质和职能后，我们也能对如何在画廊观展有更清晰的认识。以下是我常收到的几个问题。

为什么画廊前台的小姐姐 / 小哥哥很冷漠，对我爱搭不理？

画廊的人员构成十分精简，一人往往身兼数职。画廊前台的员工并非美术馆的专职讲解员，除了答疑解惑，还要处理各种事务（有些还十分紧急）。如果前台人员不太热情，大多数情况是因为太忙了。

画廊欢迎拍照吗？

如果没有特殊标识，多数可以拍照，但我不止一次听到各类艺术从业者感慨，展览被当成了拍照背景墙。画廊展出的作品多是艺术家最新的心血，无论是艺术家本人还是画廊，都会希望你的照片是基于认真观展和记录的目的。欢迎拍照的前提是相互尊重。

画廊的展没有展签、没有导览，看不懂怎么办？

首先，我们可以降低预期，不必以看懂每个展为目标，所以我不建议在看展前花大量时间做功课，可以先抱着单纯"看"或"了解"的态度逛一逛。如果你对某个展览或艺术家的作品很感兴趣，画廊前台一般会放展览介绍（新闻稿）和艺术家介绍，供观者翻阅；画廊的微信公众号和官网通常也会同期更新与展览相关的内容。再不济，上网动动手指搜一下也不难。当了解更多背景信息后再重新看展览，你会多收获一层观展体验。

2、3/ "李氏家宅鸿运展"现场，空白空间（草场地），2021 年 5 月 15 日—7 月 18 日。"李氏家宅鸿运展"由李燎和空白空间共同主办，并巡回至位于北京的空白空间举行，展览"乾坤大挪移"地将李氏家宅之基本格局、样貌、方位以 1：1 的尺度还原至空白空间的展厅现场，并邀请了有别于前两回的"风水策展人"与艺术家加入。

走吧，一起去看展

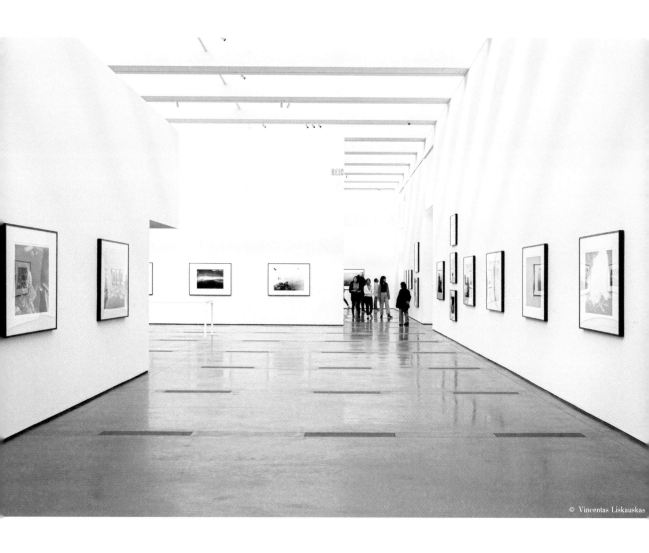

© Vincentas Liskauskas

Q：最后，可以分享你印象最深刻的一次看展经历吗？

A：有次在纽约 MoMA，我报名参加了一场导览，本以为是讲解员带着逛一圈展厅或着重讲几件作品，结果美术馆的工作人员给每人发了一张小板凳、一支铅笔、一摞画纸。我们面对的是一幅油画人物群像，讲解员让每位参与者挑选一位自己最喜欢的画中人物，在纸上再现出来然后分享自己的画作。如何将丰富多彩的人物组织在一个画面？如何在突出个性的同时保持画面的和谐？看着容易做起来难，画完大家都直呼：太难了，于是便对艺术家多了一层敬佩，这是一眼掠过画作所得不到的体验。这场活动很有趣，因为它不是以灌输知识的填鸭式教育让观众了解艺术作品，而是引导每个人仔细去看，用观察力、好奇心和想象力发现艺术家的技巧或用意。

看画，不用懂
Enjoy Art Without Understanding It

一边回头望去，一边说着飘渺的话语　100cm×100cm　综合材料 © 墨白

墨白 MOBAI.L
独立艺术家
毕业于中国美术学院国画系花鸟专业
现于北京与日本伊豆居住并从事专职创作
常年于中国大陆及台湾地区、
日本各大城市举办展览

Q = 橄榄文艺
A = 墨白

Q：平时喜欢看展吗？喜欢什么类型的展？

A：早年刚来北京时总是找展览看，待久了之后也就愈懒了，虽然身边不乏诸如 798 艺术区或是中国国家博物馆这类高质量展馆，但如今看得不那么多了。相反，旅行时我到任何地方做的第一件事就是先查查展讯。自己感兴趣的展览类型并不局限于艺术类，包括古代文物、手工艺、自然科学类的展都在我的选择范围内，只要是心存期待或符合审美或产生兴趣的我都会去看。

Q：看展时，你会抱着怎样的心态走进展览？

A：虽然看展前都会期待自己能从中获得些什么，但期待与现实是有差距的。你或许没有得到期待之物，却会得到许多意外收获。我曾经参观过大英博物馆 2016 年的特展"沉没的城市"，展品为海底打捞上来的古埃及文物。据说展览的筹备耗时 10 余年，费财费力，但制作极为精良。展厅以深海打捞为背景，主色调采用深蓝到灰绿色的渐变，观展效果十分震撼。这是我第一次体验完全沉浸式的主题展览，由于对场景的印象太强烈了，以至于有点忽略了展品。

另外，有时可能会先入为主地认为自己对某类作品不感兴趣，但看展会出其不意地打破原有固见。比如，我本对莫奈（Claude Monet）的作品兴致索然，从画册看来，其晚期作品颜色过于浓烈、凌乱，但在大阪一个印象派画展上看到了莫奈晚期画作真迹时，心头突然涌上一股想哭的冲动。本觉得看艺术作品看到哭是件略显矫情的事，多少有点为赋新词强说愁的感觉，但在莫奈的作品面前我真切地感受到了他笔触里的力量和情感，我是第一次体会到"衰年变法"是怎样的一种过程，也是第一次察觉，原来印刷品和原作间能有如此大的沟壑。

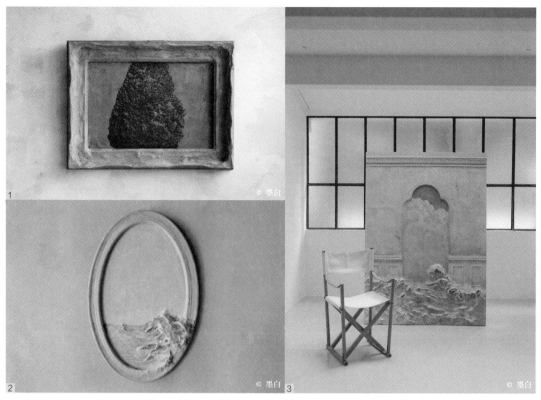

1/ 绿荫深浓的树　60cm×81cm　综合材料　2/ Virginia Wool's Wave　59cm×40cm　综合材料
3/ 穹顶之下的回荡　180cm×130cm　综合材料

Q：作为艺术家，你在看展时是会更倾向于直觉性地去感受作品还是理性分析呢？

A：比起特意去了解艺术家的创作背景，我更喜欢专注于眼前的作品，只有当格外感兴趣的时候才会去查证作品的背景知识。例如去大都会或大英博物馆观看体量较大的展览时，由于展品太过庞杂，作为游客的我必然不可能每个都去研读。我习惯的浏览方式是先在每个展厅里转一圈，凭直觉找到喜欢的作品，再花时间细细观看，其他无感的作品略过就好。

Q：那么在看作品时应该如何看呢？换句话说，怎么培养自己对视觉语言的理解和洞察力呢？

A：学生时期在美院，老师有时会评价某幅画画得特别好。但究竟好在哪呢？是否只要是大师作品就必然好？询问了老师后，他并没有教我们辨别好坏的标准，只是叫我们去美术馆、博物馆多看。比如上课时，老师会直接把我们带出教室到学校一旁的潘天寿纪念馆看画、讲画，教我们看画里的鹰，看嘴、看爪子的线条，并将它与李苦禅画的鹰做对比，让我们理解"老辣的用笔"这样抽象的词汇。这就像学语言一样，阅读得多了就会在脑海里留下印象，内化成自己的视觉体系，品出画里的门道。简而言之，看画，不用懂。先喜欢，再去懂它，懂的多了，也懂了自己。

Q：回到你自己的展览，在举办个展时，你会对展览的哪些方面做出把控？

1/ 墨白设计的展厅　　　　　　　　　　　　2/ 墨白和她的作品

A：对于自己的展览，我会有主导性的想法。在创作之初就会确定这个系列是为下个展厅而作的。对于空间整体的感觉，我会在脑海里大致搭个框架，是开阔而明亮的、小光源灰调的，还是空间质感丰富些的。有时我也会根据一个空间的大小和氛围专门创作一幅大尺幅的作品。在创作过程中就已经设想它在空间里展示的模样了，包括光线和悬挂方式。有时也会和展览主办方商讨些新的悬挂方式，比如像星球一般悬浮于空中，这样既能凸显作品的空间感，也能让作品更生动。可以说，展览的陈列本身也是我作品的一部分。

Q：你认为艺术家需要去解释自己的作品吗？还是觉得应该把解释权交给观者？当观者对作品的理解与你的创作本意有出入时，你会怎么想？

A：我本人是倾向于作者不去解释作品的。若是有人来问我，我自然还是会梳理给他听，但我也常常想，也许不说得太明白会更好。虽然有时在作品里我确实有明想要表达的东西，但这个东西在画里埋藏得深，没那么明显时，我就会期待别人去发现。有时候为作品起名也可以是一个很好的启示。

误读固然会发生，但想法没有对错，我的想法也并非标准答案。每个人理解作品的角度不同，这和自身的背景与阅历有关，而观者的经历和知识储备或许是我没有的。因此，别人的解读也可以是对我作品的润色，而我可以反观对方是个怎样的人，为什么他是这样想的……善意的误会也是我觉得艺术最美丽的地方。

1/ 月和繁星把它们照亮
180cm×130cm　综合材料
2/ 絮语的树叶和轻颤的草地
50cm×42cm　综合材料
3/ 我们将并肩坐在这
74cm×64cm　综合材料
4/ 墨白在工作室

© 墨白

Q： 你觉得看展的价值是什么？为什么要去看展？

A：看展会带来一个新的世界观。每当遇到创作瓶颈或是画到一些太熟悉的东西时，我就会停一停，走出去看一看。也许在看到的当下并没有帮助，但所见之物都会成为储藏和积累，帮助你打开世界观。纵观中国上下五千年的艺术与文化，同一个对象会有无数种表达方式，同一种材质、同一种姿态在不同年代、不同国度都有着新鲜的、让人雀跃的创作，而或许某一处细节就可以为你所用。有时，在看展过程中产生的误解也会成为我的创作灵感。好的展览从布展到作品、从导览到解读，皆有可学之处。

若是遇到一件特别好的作品，不功利地说也许是可以令人感动且铭记一辈子的画面，你不会想特意去学习或者理解，而是能直白地感受到一个很强烈、很震撼的东西，也许这个东西就会为你建立一些什么或者是推翻一些什么。这个深深刻在你记忆里的东西，或许比任何你用心去解读的作品都更有意义，我认为这是最好的结果。

从自我愉悦到生命寻味：
看展的四个阶段

From Self-Entertainment to Life Insights: Four Stages of Looking at Art

《耗尽》莫瑞吉奥·卡特兰 黑白照片 1992 年 35.56cm×27.94cm 私人收藏

沈奇岚博士

艺术评论家、策展人、文化学者、作家
德国明斯特大学哲学博士
曾任《艺术世界》杂志社编辑部主任
现任《书城》杂志编委、华东师范大学设计学院客座教授

Q = 橄榄文艺
A = 沈奇岚博士

Q：您平时都会看些什么类型的展？会偏向某一类型的展览吗？选择展览时有什么评判标准吗？

A：这真是个好问题。或许可以这样问："我平时不看什么类型的展？"

我不看和我无关的展，我只看和我有关的展览。所以，这个标准比较主观，而且任性，需要定义什么是"和我有关"。"和我有关"并不是一个自我中心化的选择，而是一个自己给自己设计知识菜谱的过程。"和我有关"意味着，我对自己的知识结构有明确的认知，知道自己需要吸收和补充怎样的知识和养分，对我已知的事物，我想要加深对它的认知。对我未知但是感到好奇的事物，我会积极地去探索和感受。

和我有关，意味着是我喜欢的、我关心的世界。我的兴趣比较广泛，所以看的展览也比较庞杂，比如在上海当代艺术博物馆里的双年展，或是在龙美术馆展出的许多国际大展；同时，在上海博物馆的古代艺术展览，也很值得看。去四川的时候，三星堆博物馆给了我巨大的惊喜。计划之中的还有新的上海天文馆，因为太抢手了，所以还没排上队。

所以，我的评判标准，就是一个展览能否给我带来新知、新的感受、新的认识世界的角度。

Q：作为策展人、作家、艺术评论人，看展时您通常都在思考些什么？会特别关注展览的哪方面？

A：看展的时候，我首先把自己的心灵打开，不评判，不抱任何先入之见，尽可能地在展览中去感受、去建立和作品的连接。当然，有些展览是需要提前做一些功课的，如果是一个艺术家的某个阶段的作品展，知道这个艺术家之前的创作思路和作品，则有利于理解他／她现在的创作发生的变化，和这份变化的价值。

从一个观众的角度进行感受和理解之后，就可以进入细品的阶段。如果是一个相对大型的展览，比如群展，那值得思考的问题就是"为什么把这些作品放在一起"以及"如何把这些作品放在一起"。这个时候，要进入的角色就是侦探了，要试图去理解这个展览究竟想要表达什么，背后要传递的信息是什么。策展人为什么把这两件作品放在一起，而不是另外两件：它们之间的关系是什么，和主题有怎样的呼应。

我记得2021年年底在杭州天目里美术馆的开馆展"从无到有"中，厉槟源的影像作品《当钟声响起时站立》（2017年）和卡特兰的《耗尽》（1992年）在展览的最后部分呈现，两件作品产生了巨大的化学反应，尽管他们创作的年代不一样，但将现代人的生命困境以极简的方式十分有力地表达了出来，让我深深佩服策展人的深刻和幽默。

当然，看着展览也会思考一些和行业有关的话题。展览分很

多类，艺术展览行业的内部也必然将分工细化。面向大众的、以艺术教育为主旨的展览将在口碑和市场的刺激下，获得可观的增长，尽管这份口碑和票房未必能直接兑换为艺术行业内部的号召力。面向专业群体的艺术展览是被需要的，而且越来越集中于画廊和相对没有票务压力的专业艺术场馆。眼下急需的是年轻艺术家的实验性艺术舞台，让引领性的、实验性的艺术项目获得展示舞台。

也曾经有人讨论过，当艺术展览与教育产业结合，或者和商业地产结合时，是否会面临资本的选择。艺术展览的产品化是一个充满争议的议题，有人坚信艺术应当孤独而叛逆，也有人坚信艺术属于大众。每个展览的创造者，都要找到适合自己群体的展览产品。

当我看着国外大师在国内办的展览时，还会思考，国内的很多美术馆经常和国际大馆合作，这是很好的借力。但这些场馆都面临着同样的问题：如果是

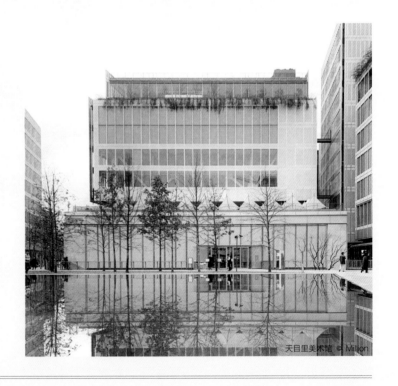

天目里美术馆 © Million

借力，用多大的代价借力？在借力之后，该如何发展自身的核心竞争力？……这些问题属于艺术行业内部必须面对的议题。观众就不需要想这么多了，享受展览就好。

曾有的、正有的和未有的关系都彰显了出来，其中包含了过去、当下和未来的时间性。她的作品在时间之中，开辟出了新的维度，因此具有一种深刻的力量感。比如《未知的旅程》中的小船的意象，来自于她童年时候经常坐船去看祖父母的经历。那些

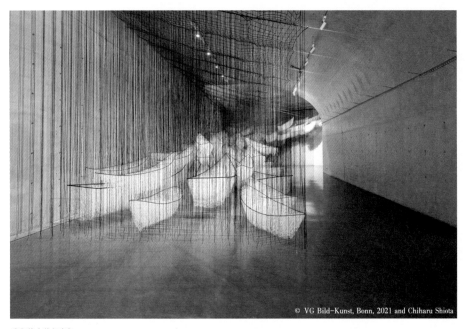

© VG Bild-Kunst, Bonn, 2021 and Chiharu Shiota

我们将去往何方？
白色羊毛、金属线、绳青铜

Q：可以分享一个让您印象深刻或是受益匪浅的展览吗？

A：这个实在太多啦。

比如最近在龙美术馆举办的轰动性大展"颤动的灵魂"，是艺术家盐田千春在龙美术馆的大型个展[1]。我看了好几遍，每次都收获巨大。我有幸受龙美术馆邀请，在开幕当天与盐田千春进行了开幕对谈。我觉得盐田千春的艺术，是一场灵魂和时间的对话。

哲学上说关系先于存在，先有事物之间的关系，才有事物。盐田千春借用"线"这一媒介让事物之间

由铁丝编成的小船穿梭在展厅之中，成了所有人的心灵寄托之处。盐田千春收集鞋子、钥匙、床、椅子和衣服等日常物品，并将它们缠绕在网格之中。线的颜色代表着各种情绪和能量，让人卷入了她所设定的心灵剧场。由此，她在作品中重新定义了记忆和意识。

在某种程度上，盐田千春将自己的巨型装置作品称为"空间中的绘画"，同样也是用丝线封存了时间，每个走入作品的人，进入的是另一个时空。这是盐田千春的作品之所以如此动人的秘密。

1/ 除特殊说明，本文图片均来自"盐田千春：颤动的灵魂"展览现场图，龙美术馆（西岸馆），上海，2021，摄影：shaunley。

© VG Bild-Kunst, Bonn, 2021 and Chiharu Shiota

© VG Bild-Kunst, Bonn, 2021 and Chiharu Shiota

1		3
2		

1、2/ 串联微小回忆
综合材料

3/ 聚集—追寻归宿
行李箱、马达、红色线

开幕一周后，我再去看展，偶遇了盐田千春——她上飞机前想再来看一眼自己的展览。我突然很感动，艺术家费尽心力和时间为世人孕育一个个展览，而后功成身退，只留下这些无声却有力的作品，这是她给我们的珍贵礼物。要珍惜，每一个展览，都是艺术家和策展人给我们的珍贵礼物。

Q：看展时，有些人会为了了解作品背后的故事和"语境"（context）而仔细阅读作品简介，依赖导览，而有些人则更注重作品在当下为自己带来的感受。您觉得怎样才是一个比较好的看展方式呢？

A：都很好！重要的是作品和自己的连接。有些人需要用信息和理性去建立连接，才能更好地理解作品，那就多读相关的资料。有些人的感受力就是那么强，一下子就和作品有了共振，那也很好。对任何一个人而言，没有"比较好的看展方式"，只有"更合适他／她的看展方式"。

看展往往有这么一个过程：

和美丽的作品一起拍一张照片，这是很多人看展的第一阶段。热爱拍照的观众，他们寻找的是和日常生活有差异的场景，置身之中，是愉快生活

走吧，一起去看展

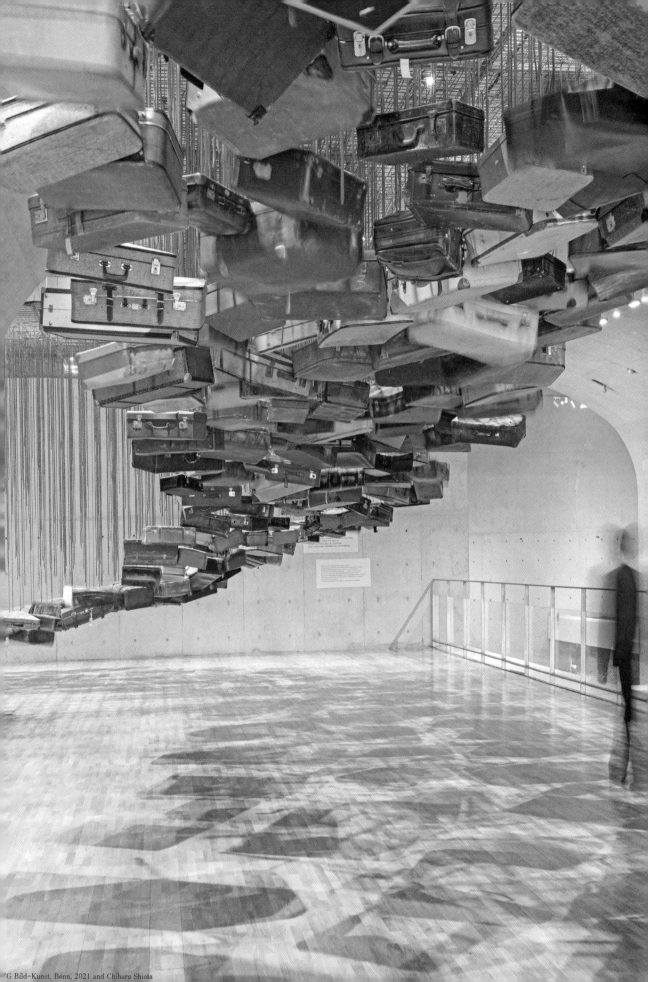

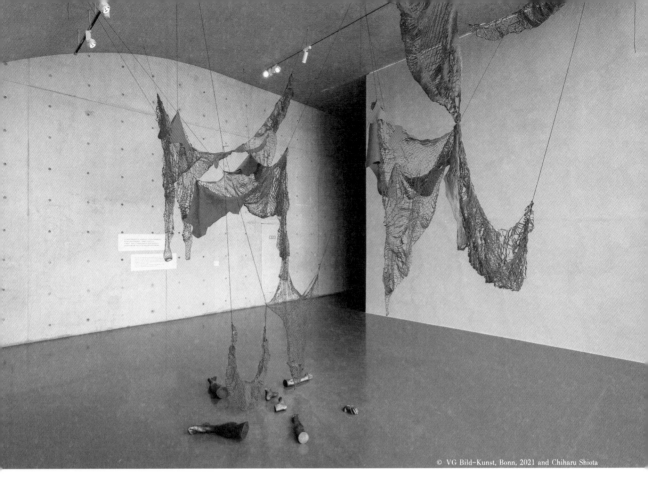

的明证。深谙这份心理的当代艺术家杰夫·昆斯（Jeff Koons）创作了系列艺术作品《凝视球》（Gazing Ball），在著名的古典艺术作品中嵌入光可鉴人的金属球。观众的身影成了自己欣赏的对象。他也说："这让每个观众在欣赏美的同时，也欣赏到了自己。"这无疑最大程度地满足了人们的自我欣赏，也呈现出他对当代人的洞察：一切审美都是对自我的审美。看展也是这样的过程，观众寻找的是自我愉悦。

看展的第二阶段，是寻找信息和故事（information）。一部分好学的观众想知道"是什么"和"为什么"。这个阶段需要勇气，需要放弃简单的拍照愉悦，开始走出舒适区。因为他们需要克服的心理是胆怯，是不怕说："这个作品是什么意思，我看不懂。"必须鼓励这样的观众，因为他们愿意开始一场陌生的旅程。

这时候阅读作品简介、听导览，都是很好的途径。

优秀的美术馆会有精彩的策展思路，辅助的导览说明，各种公共教育活动，这些犹如理想的交通工具，帮助我们通向未知的诗与远方。

举个例子，上海博物馆经常展出精心策划的展览，有一次关于董其昌的展览，人山人海。展览不仅展出了董其昌的作品，还有他的同辈、他的效仿者的作品，通过他展示了一整个文人的精神世界。那个展的作品虽然都是纸本，并没有什么声光电，但精彩极了。

Q：对于普通观众，如何更深度、高效地去看展，您有什么建议吗？

A：这个就像对待美食的态度，多吃好吃的，就知道什么是好吃的。多看好展览，渐渐就知道什么是好展览。一开始先跟着美术馆的导览多听多看，但

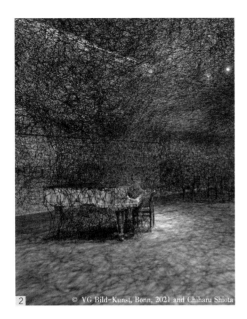

1/　外在化的身体
　　牛皮、青铜
2/　沉默中
　　烧焦的钢琴和椅子、黑线红色线
3、4/　展览现场

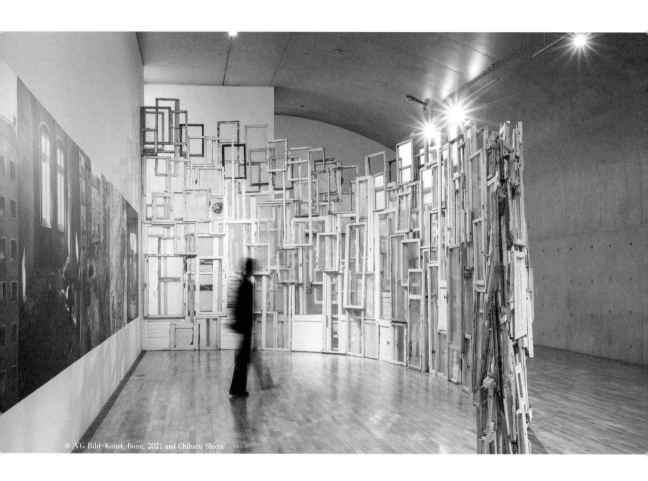

© VG Bild-Kunst, Bonn, 2021 and Chiharu Shiota

要保持自己的敏感和自信，一切外在的信息和专业意见，最后都是为了形成自己心头的感知。那才是真正宝贵的东西。

这就进入了看展的第三阶段，是寻找共情和灵感（inspiration）。与作品共情的那一刻总会降临，在作品前，突然收到了来自作品的抚慰，原来它是为这一刻的人们准备的。有时候是纯粹的智力快感，仿佛解答了一个世纪谜团，艺术家出题，观众解题。

这个阶段的观众，已经和艺术作品成了可以对话的朋友，他们互相平视，也能互相对话，他们彼此吸取能量和灵感，他们约定来日再见。举个例子，这样的展览常常来自我长期关注的艺术家的展览。有一些当代艺术家，我作为朋友一直关注他们的创作，也会与他们交流一直在思考的问题。在展览中，他

们的作品会比他们的语言更诚实地告诉我，他们对这个世界的感受和看法。这种时候，有共鸣和共情，甚至有共命运的感觉。

Q：您觉得为什么要看展？看展这件事的价值体现在哪里？

A：看展，是进入艺术世界最好的方式。每个人都可以在展览中，收获对世界的理解，对自我的确认。看到了美好的事物，看到了比我们人类更长久的事物，我会相信"文明"的存在。

看多了之后，会进入看展的第四阶段，是体会关于生命的洞见（insight）。在一个展览上，和已经熟悉的作品再次相遇，看这个作品是否还和原来那样

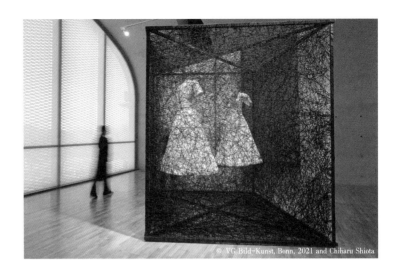

1 | 2

1/ 内与外
　　旧木窗
2/ 时空的反射
　　白色礼服裙、镜子、
　　金属框架、黑线

富有饱满的光芒，看这个展览的策展人有没有给它更多的语境帮助它表达和发光。

这种感受，犹如老友相见，知根知底，不问往昔，三言两语，就印证了对生命的看法。好的艺术作品的生命比人长久，当我们不再强求艺术带给我们愉悦，带给我们知识或者灵感时，我们将收获某种关于生命的真知灼见。

四五月的时候在上海的家里待了两个月左右。只能靠着翻看从前的照片，来缓解一下对美术馆的思念。想出门旅行，翻看三年前在意大利佛罗伦萨的照片。米开朗基罗广场上，歌手放声歌唱，年轻的听众坐在台阶上，夕阳洒在远处圣母百花大教堂的红色穹顶上。乌菲齐美术馆（The Uffizi Gallery）里闪烁着文艺复兴的光芒。任何时候都是人来人往，只有这个小房间里静悄悄。我在那里待一整天都不想出来。

那一天拍下了天边的月亮，它在阿诺河上静静发亮，
晚霞在天边缓缓化开……
曼妙的波提切利的维纳斯，桥上悠悠的歌声……
那时候并不知道，这些愉快的瞬间，
或许以后都不一定再有。
文明和幸福，都是那么脆弱的事物。
好好珍惜可以看展的时光。

当钟声响起时站立　厉槟源 © 沈奇岚博士

美术馆巡礼

Museum Tour

第

4

章

Jiawei Zhao

West Bund
Shanghai

上海西岸篇

上海西岸

上海徐汇滨江的西岸艺术区已成为城市的文艺地标，也是魔都看展人的"快乐老家"。沿着"美术馆大道"，展览、艺博会、艺术节、艺术市集等文化活动让人目不暇接。

西岸美术馆
West Bund Museum

西岸美术馆是西岸"美术馆大道"的核心场馆之一，由英国知名建筑师大卫·奇普菲尔（David Chipperfield）及其团队设计。馆内除了3个主展厅、1个特展空间，还有适合亲子观展、举办公教活动的"智造展厅"和位于地下的"多功能厅"等。从2019年起，西岸美术馆展开与蓬皮杜中心（The Centre Pompidou）的五年展陈合作项目，为上海观众呈现了大批来自法国蓬皮杜的重磅艺术珍品。

西岸艺术中心
West Bund Art Center

西岸艺术中心位于"西岸文化走廊"的核心位置，由上海飞机制造厂厂房改建，总建筑面积达10800平方米，由大舍建筑事务所柳亦春担纲改造设计。这里是众多展览、艺博会、品牌发布会的举办地。其中包括一年一度的西岸艺术与设计博览会、"感知香奈儿·香水展"、"迪奥与艺术"上海展、蔻驰2019早秋系列发布会等。

油罐艺术中心
TANK Shanghai

油罐艺术中心由收藏家乔志兵创办，由OPEN建筑事务所担纲设计。建筑本身由20世纪遗留下来的5个航油油罐改建而成，集展览空间、广场、绿地、书店等于一体。自2019年向公众开放以来，油罐举办了一系列展览、艺术节、论坛活动、品牌发布会等。2022年，油罐艺术中心入选艺术权威媒体ARTnews"百年间全球25座最佳美术馆建筑"榜单。

上海摄影艺术中心
SCÔP

上海摄影艺术中心由纪实摄影大师、普利策奖得主刘香成创办，是上海首家摄影美术馆，由美国建筑师组合莎朗·约翰斯顿（Sharon Johnston）和马克·李（Mark Lee）担纲设计。该馆旨在让普通观众走进摄影的世界，展示国内外最好的纪实、社会历史、时尚和艺术摄影作品。

余德耀美术馆
Yuz Museum

余德耀美术馆由知名印尼华人企业家、艺术慈善家和收藏家余德耀及其基金会投资，由日本知名建筑师藤本壮介（Sou Fujimoto）担纲设计，对原龙华机场的大机库改建而成。在保留原始结构的基础上，多层次的玻璃大厅及青葱绿植元素的加入使其实现了历史与现代的平衡。除了出圈的"雨屋"，这里还呈现了奈良美智（Yoshitomo Nara）、KAWS、安迪·沃霍尔（Andy Warhol）等中外知名艺术家的经典之作。

龙美术馆（西岸馆）
Long Museum

龙美术馆由知名收藏家刘益谦、王薇夫妇创办，由大舍建筑事务所柳亦春担纲设计。西岸馆选址原北票码头，以"煤漏斗"为原型，其工业风的外观与结构使其成为西岸的出片圣地之一。馆内藏品涵盖了中国传统艺术、现当代艺术、"红色经典"艺术、亚洲和欧美的当代艺术等门类。

西岸艺岛
Art Tower

西岸艺岛位于西岸文化核心区，是上海的新晋艺术地标，于 2020 年正式启用。建筑本身由知名建筑师妹岛和世（Kazuyo Sejima）与西泽立卫（Ryue Nishiza）共同创立的 SANAA 建筑事务所操刀设计，由 7 栋围而不合、高度不一的建筑单体组成，旨在打造一座艺术品交易的全产业综合体和新地标。

798 Art District
Beijing

北京 798 艺术区篇

北京 798 艺术区

北京 798 艺术区无疑是中国现当代艺术的风向标，其前身是 718 联合厂的一部分。21 世纪初，这里逐渐从老厂房转变为艺术家和艺术机构的聚集地，形成了当地独特的艺术群落。如今这里已是京城标志性的文化产业聚集区。

爱马思艺术中心
IOMA

爱马思艺术中心是爱马思艺术科技集团运营的首间线下艺术空间，占地 3000 平方米，建筑以"共生"为理念。场馆内设有展览、艺术商店、餐饮、艺术教育、艺术 IP 运营等板块，旨在为新一代消费群体提供一站式线下艺术社交平台。爱马思强调无门槛的艺术体验，并提出了"WeArt"的概念，鼓励全民参与到艺术的创作中。

蜂巢当代艺术中心
Hive Center for Contemporary Art

蜂巢当代艺术中心成立于 2013 年。"蜂巢"代表人类聚集性的生存方式及其思想繁杂性的存在状况，以此呼应当代艺术的现状。798 艺术区内的"蜂巢"总部，建筑面积达 4000 多平方米。蜂巢当代艺术中心成立至今曾获中国十大艺术机构、年度最佳画廊等称誉。代理艺术家包括方媛、夏禹、杜京泽、季鑫、于林汉等。

艺术仓库
ArtDepot

艺术仓库于 2009 年创立，是一家专注于将艺术与未来科技相结合的艺术机构，合作的国内外艺术家超百位。艺术仓库开发的艺术家 iPad 作品集 APP 于 2011 年登陆苹果应用商店，开创了全新的艺术传播模式。2012 年，实体空间正式开幕。2014 年，艺术仓库以平台性空间的身份正式进驻 798 艺术区。

UCCA 尤伦斯当代艺术中心
UCCA Center for Contemporary Art

UCCA 北京主馆位于 798 艺术区的核心地带，其前身是尤伦斯夫妇创建的尤伦斯当代艺术中心，于 2007 年开馆，2017 年转型为 UCCA 集团。2019 年，荷兰大都会建筑事务所（OMA）对场馆进行改造。如今 UCCA 北京主馆由 3 座建筑构成，占地约 1 万平方米。UCCA 北京多年来为国内外众多名家举办了个展和回顾展，其中包括徐冰、赵半狄、曾梵志、张永和、曹斐、安迪·沃霍尔、莫瑞吉奥·卡特兰（Maurizio Cattelan）等知名艺术家的展览。

亚洲艺术中心
Asia Art Center

亚洲艺术中心于 1982 年成立，其总部位于台北，是一家集展览、推广、研究、收藏、出版为一体的综合艺术机构。2007 年，北京旗舰画廊正式落成。亚洲艺术中心秉持"现代与当代风格并行，学术与市场层面并重"的原则，发掘优秀艺术家，呈现高质量的展览，并推动华人现当代艺术在国际舞台的发展与交流。

木木美术馆（798 馆）
M WOODS

木木美术馆是由林瀚、雷宛萤（晚晚）夫妇于 2014 年创立的民营非营利美术馆，798 馆位于 798 艺术区核心区域，由旧时的军用工厂改造而成。木木美术馆自开幕以来制造了不少"爆款"展览，加上此后揭幕的木木艺术社区，至今举办了大卫·霍克尼（David Hockney）、陆扬、梁绍基、保罗·麦卡锡（Paul McCarthy）、坂本龙一等中外艺术家的北京首展，同时还与英国泰特现代美术馆等国际知名艺术机构有着密切合作。

当代唐人艺术中心
Tang Contemporary Art

1997 年，当代唐人艺术中心在泰国曼谷成立。作为东南亚致力于推广中国当代艺术的专业机构，唐人艺术中心策划了多次中国当代艺术展。合作的中国艺术家包括张晓刚、黄永砯、刘小东、周春芽、何多苓等等。位于 798 艺术区的当代唐人艺术中心由 600 平方米的厂房改造而成，其展览及艺术项目在国际上多次获得高度评价，无愧于亚洲当代艺术先驱的称号。

Roppongi
Tokyo

东京六本木篇

森美术馆
Mori Art Museum

三得利美术馆
Suntory Museum of Art

国立新美术馆
The National Art Center

菊池宽实纪念智美术馆
Musée Tomo

根津美术馆
Nezu Museum

21_21 DESIGN SIGHT

东 京
六本木

位于东京都港区的六本木可谓东京都内最重要的艺术重镇之一。自 2003 年由森大厦株式会社主导的都市再开发项目"六本木之丘"正式竣工后，多家重量级美术馆与艺术机构相继设立于此。其中，森美术馆、国立新美术馆和三得利美术馆共同构成了著名的"六本木艺术三角"。

国立新美术馆

森美术馆

三得利美术馆

森美术馆
Mori Art Museum

成立于 2003 年的森美术馆位于六本木之丘森大厦的 53 楼，是目前全日本"最高"的室内美术馆，内部设计由美国设计师理查德·格鲁克曼（Richard Gluckman）操刀。作为面向世界的当代美术馆，森美术馆在设立之初就以追求"现代性"和"国际性"为宗旨，侧重展示日本及其他亚太地区的当代艺术。同时，美术馆也主打"艺术+生活"的理念，致力于将艺术渗透到社区，让人们在生活的各个方面都能享受艺术。

三得利美术馆
Suntory Museum of Art

三得利美术馆是由日本三得利株式会社开设的同名美术馆，初建于 1961 年，2007 年迁至东京中城。新馆由日本著名建筑师隈研吾（Kengo Kuma）亲自操刀，以"和之现代"为主题巧妙地融合日本传统与现代元素，旨在于繁华都市中打造一个温馨舒适的"都市客厅"。美术馆秉持"生活中的美"的理念，收藏了包括绘画、陶瓷、漆器和染色纺织品等约 3000 件日本传统艺术和工艺品。

国立新美术馆
The National Art Center

东京国立新美术馆由日本著名建筑师黑川纪章（Kisho Kurokawa）设计，以"森林中的美术馆"为设计概念，外观采用弧形玻璃幕墙，透过玻璃可观赏馆外随四季变换的自然景观。国立新美术馆展览厅面积在日本位居榜首，可同时举行 10 个以上展览，却也是日本国立美术馆中唯一没有馆藏的美术馆，主要为世界级艺术展览项目提供场地。自 2007 年开馆以来，该馆已举办了包括印象派、毕加索、凡·高等主题的与国内外知名博物馆合作的特展。

根津美术馆

21_21 DESIGN SIGHT

菊池宽实纪念智美术馆

菊池宽实纪念智美术馆
Musée Tomo

菊池宽实纪念智美术馆位于六本木附近的虎之门，由日本陶艺界最强有力的支持者之一、日本实业家菊池宽实（Kikuchi Kanjitsu）之女菊池智（Tomo Kikuchi）于2003年创立。馆内展示了菊池智多年的当代陶瓷作品收藏，包括富本宪吉（Tomimoto Kenkichi）、八木一夫（Kazuo Yagi）、加守田章二（Kamoda Shoji）、藤本能道（Fujimoto Yoshimichi）等陶艺界巨匠的佳作。为了促进当代陶艺事业发展、扶持新锐陶艺作家，美术馆也会定期面向海内外公开征集陶艺作品，并于"菊池双年展"展出入选作品。

根津美术馆
Nezu Museum

位于南青山的根津美术馆虽不属于六本木，却也离得很近，在步行范围内。美术馆最初受日本实业家兼艺术收藏家根津嘉一郎（Nezu Kaichiro）之托建于1940年，2009年经隈研吾改建后重新开馆。本着"从都市的喧闹到静寂的美的世界"的设计主旨，隈研吾在曲径通幽、绿树成荫的日式庭院中打造了一处简约质朴的艺术珍藏馆。根津美术馆藏有7,600多件日本及其他东亚艺术品，以茶道用具和佛教艺术最为著称。

21_21 DESIGN SIGHT

坐落于东京中城花园内的21_21 DESIGN SIGHT 是 一 处"重新着眼于日常生活事物"的场所，主要举办与设计、工艺和建筑相关的展览。该馆由三宅一生（Issey Miyake）、深泽直人（Naoto Fukasawa）和 佐藤 卓（Taku Satoh）三位日本设计界巨匠担任总监，建筑则出自"清水混凝土诗人"安藤忠雄（Tadao Ando）之手，屋顶的倒三角设计融入了三宅一生的"一块布"理念。场所名读作"two-one two-one design sight"，因为欧美将优异的视力称为"20 / 20 Vision"，所以此名也寄托着预见未来之设计的美好愿景。

Seine River
Paris

巴黎塞纳河畔篇

巴黎
塞纳河畔

流经巴黎市中心的塞纳河堪称城市的"生命线"。在塞纳河两岸，众多历史建筑、名胜古迹都是这座艺术之都的生动见证，其中，美术馆的数量更是一骑绝尘。

卢浮宫

巴黎伊夫·圣罗兰博物馆

巴黎现代艺术博物馆

卢浮宫
Musée du Louvre

卢浮宫本是法国建于 12—13 世纪的王宫，如今是巴黎最负盛名的地标之一，也是世界第二大艺术博物馆，毗邻杜乐丽花园。宫前的玻璃金字塔是知名华人建筑师贝聿铭的代表作。馆内设有雕塑馆、绘画馆、装饰艺术馆、东方艺术馆、古埃及艺术馆、古希腊及古罗马艺术馆。这里有超过 61 万件不同时期的珍贵藏品，其中大部分藏品已可在网络平台观览。

巴黎伊夫·圣罗兰博物馆
Musée Yves Saint Laurent Paris

巴黎伊夫·圣罗兰博物馆曾是伊夫·圣罗兰（Yves Saint Laurent）的工作室所在地，也是"皮埃尔·贝尔热 – 伊夫·圣罗兰基金会"总部。1974 年至 2002 年，圣罗兰在这里创造了无数经典设计。博物馆展示了大量圣罗兰的个人物品及文献档案，包括服装、配饰、设计手稿、影像资料等。馆内还保留了圣罗兰使用了近 30 年的工作室场景。在这 450 平方米的空间里，会不定期举办圣罗兰的回顾展和临时主题展。

巴黎现代艺术博物馆
Musée d'Art Moderne de Paris

巴黎现代艺术博物馆位于东京宫的东翼，于 1961 年向公众开放，外形让人联想到希腊神话中的宫殿。馆藏包括 15000 件来自 20 世纪的作品，其中包括马蒂斯（Henri Matisse）、毕加索（Pablo Picasso）、布拉克（George Braque）、杜菲（Raoul Dufy）、波纳尔（Pierre Bonnard）等人的经典之作。2010 年，该馆 5 幅名画在一夜之间被盗，包括毕加索的《鸽子与青豆》、马蒂斯的《田园曲》，损失估值约 5 亿欧元，被称为"世纪大劫案"。

小皇宫博物馆

橘园美术馆

巴黎大皇宫

奥赛博物馆

小皇宫博物馆
Petit Palais

小皇宫博物馆与大皇宫隔街相望，由法国建筑师夏尔·吉罗（Charles Girault）建造。作为市政府博物馆之一，小皇宫将宫殿的华丽与公共建筑的庄严完美融合。馆内的壁画与装饰富丽堂皇。馆藏包括从中世纪、文艺复兴时期的作品，到浪漫主义、新古典主义、巴比松画派和印象派的作品，观众能在馆藏丰富的小皇宫内大饱眼福。

橘园美术馆
Musée de l'Orangerie

橘园美术馆位于巴黎杜乐丽花园一隅，馆内展示了大量印象派及后印象派画家的作品。1918年，莫奈将他的《睡莲》捐赠给法国政府。在莫奈去世的几个月后，《睡莲》成了橘园的"镇馆之宝"。馆内一层设置了莫奈的专属展厅，标志性的椭圆形展厅内展示了8幅大尺寸《睡莲》组画。这里还能看到马蒂斯、莫迪里阿尼（Amedeo Modigliani）、毕加索等人的作品。

巴黎大皇宫
Grand Palais

巴黎大皇宫是一座拥有超百年历史的公共展览厅，原是为1900年的世界博览会而兴建。如今，这里会不定期举行展览、拍卖会、节庆活动等。该建筑以华丽的石墙、玻璃拱顶和精美雕饰闻名。这里也是著名的巴黎古董双年展的举办地。2024年，大皇宫还将被用作巴黎奥运会击剑和跆拳道项目的比赛场馆。

奥赛博物馆
Musée d'Orsay

塞纳河左岸的奥赛博物馆坐落于前奥赛火车站，于1986年开馆，与卢浮宫、蓬皮杜中心并称为巴黎三大艺术博物馆。博物馆主要收藏1848年至1914年的法国艺术品，包括绘画、雕塑、装饰品和摄影作品。其中包括大量印象派和后印象派的杰作，可以看到莫奈、马奈（Édouard Manet）、德加（Edgar Degas）、雷诺阿（Pierre-Auguste Renoir）、塞尚（Paul Cézanne）等艺术家的作品。除此之外还有象征主义、现实主义和学院艺术珍藏。

Museumsinsel
Berlin

柏林博物馆岛篇

柏林博物馆岛

柏林的博物馆岛最初主要由 5 座历史悠久的博物馆组成，因位于施普雷河的两条河道交汇处，故有博物馆岛之称。5 座馆的设计都有意在其藏品之间建立起有机联系，展示了各个时期人类文明发展的历史。1999 年，博物馆岛被联合国教科文组织列为世界遗产。近年来，博物馆岛在不断翻新、修复和扩建中又添新成员，正努力发展成面向未来的博物馆综合体。

旧博物馆
Altes Museum

建于 1830 年的旧博物馆是博物馆岛上的第一座博物馆，也是柏林第一座公共博物馆。博物馆建筑由德国著名建筑师卡尔·弗里德里希·申克尔（Karl Friedrich Schinkel）设计，是新古典主义时期重要建筑之一，正面的柱廊由 18 根爱奥尼亚式柱组成，内部的中央圆厅则模仿了古罗马万神庙。旧博物馆的最初藏品由普鲁士王国弗里德里希·威廉三世（Frederick William III of Prussia）的古代雕塑和绘画收藏构成，现在主要展出古希腊、伊特鲁里亚和古罗马艺术品。

新博物馆
Neues Museum

柏林新博物馆建成于 1855 年，最初由弗里德里希·奥古斯特·施蒂勒（Friedrich August Stüler）设计的建筑在二战期间遭严重损坏，经大卫·奇普菲尔德修缮后于 2009 年重新开放。新建筑在保留原貌和战争痕迹的同时巧妙地融入现代元素，2011 年经评选获得密斯·凡·德罗欧洲当代建筑奖。新博物馆的展品以古埃及和史前文物为主，包括镇馆之宝古埃及王后纳芙蒂蒂的半身像。

旧国家美术馆
Alte Nationalgalerie

柏林旧国家美术馆于 1876 年建成开放，是博物馆岛上第三座建成的博物馆，同样由弗里德里希·奥古斯特·施蒂勒设计。建筑糅合了古典主义晚期和早期新文艺复兴建筑的风格，旨在体现"艺术、国家和历史的统一"。正面台阶的上方中央是一座弗里德里希·威廉四世（Frederick William IV of Prussia）骑马铜像。馆内主要展出新古典主义和浪漫主义时期绘画和雕塑，也有部分早期现代艺术作品。

博德博物馆
Bode-Museum

位于博物馆岛北端的博德博物馆是一座如水上城堡般，有着宏伟穹顶的巴洛克式建筑，由建筑师恩斯特·冯·伊恩（Ernst Eberhard von Ihne）设计。博物馆建成于 1904 年，原名为凯撒 - 弗里德里希博物馆（Kaiser-Friedrich-Museum），后为纪念其首任馆长威廉·冯·博德（Wilhelm von Bode）而改为现名。馆内主要藏品为拜占庭艺术和中世纪至 18 世纪雕塑，这里还有着世界上最重要的钱币收藏。

洪堡论坛
Humboldt Forum

2020 年落成的洪堡论坛位于重建后的柏林城市宫，是博物馆岛上第六座博物馆。博物馆以德国著名学者兄弟威廉和亚历山大·冯·洪堡（Wilhelm and Alexander von Humboldt）命名，旨在传递洪堡兄弟的普世精神。洪堡论坛主要展出亚洲艺术和民族博物馆的藏品，关注跨文化交流和当下社会政治问题，承载着"以一间开放的实验室取代一座传统博物馆"的愿景。

佩加蒙博物馆
Pergamonmuseum

佩加蒙博物馆建于 1930 年，由建筑师阿尔弗雷德·梅塞尔（Alfred Messel）和路德维希·霍夫曼（Ludwig Hoffmann）主持修建。博物馆核心藏品分为三大版块：古典文物、古代近东艺术和伊斯兰艺术，并以佩加蒙祭坛、米利都市场大门、巴比伦伊什塔尔门等精美考古复原物而闻名世界，也因此成为德国访客最多的博物馆。作为博物馆岛总体改造规划的一部分，佩加蒙博物馆自 2013 年以来就处于修缮中，佩加蒙祭坛展厅也处于关闭状态，最早有望于 2025 年重新开放。

Manhattan
New York

纽约曼哈顿篇

纽约曼哈顿

纽约不只是钢筋水泥森林，更是全球各地艺术家们向往的"世界艺术中心"。当人们漫步于曼哈顿，穿梭于这座城市最繁华的地区时，这些美术馆总能让人体会到一份"大隐隐于市"的心情。

纽约古根海姆博物馆
Solomon R. Guggenheim Museum

纽约古根海姆博物馆是古根海姆美术馆群的总部，位于第五大道，由所罗门·R.古根海姆基金会于1939年建立，并且由美国著名建筑设计师弗兰克·劳埃德·赖特（Frank Lloyd Wright）设计，其坡道走廊沿着建筑外缘呈螺旋状上升，独特的外观使其成为当地知名地标之一。馆内有大量印象派、后印象派、现当代艺术收藏。2019年，该馆被联合国教科文组织列入世界遗产名录。

大都会艺术博物馆
Metropolitan Museum of Art

大都会艺术博物馆（The MET）成立于1870年，是西半球最大的艺术博物馆，主楼位于纽约第五大道1000号。馆内拥有200多万件永久藏品，其中包括古希腊罗马艺术品、古埃及艺术品、欧洲绘画和雕塑以及大量美国和现代艺术收藏。此外，馆内还有服装、乐器、装饰品等珍贵展品。后经扩建，MET又增加了多个艺术画廊。该馆被视为"世界五大博物馆之一"。

纽约现代艺术博物馆
Museum of Modern Art

纽约现代艺术博物馆（MoMA）位于曼哈顿中城、第五及第六大道之间，被认为是现代艺术领域中最重要的场馆之一。MoMA创立于1929年，主要由洛克菲勒家族提供财务支持。其六层展厅运用了标志性的落地窗设计，馆内使用了大量白墙。MoMA的馆藏主要包括绘画、雕塑、摄影、版画、建筑、商业设计、书籍、电影等，为探索现当代艺术提供了完整视角。

惠特尼美术馆
Whitney Museum of American Art

惠特尼美术馆由葛楚·范德比尔特·惠特尼（Gertrude Vanderbit Whitney）女士于 1930 年成立，是一家致力于呈现美国现当代艺术的美术馆。美术馆由知名建筑师伦佐·皮亚诺（Renzo Piano）设计。馆内拥有超过 3000 名艺术家的绘画、雕塑、摄影、电影和新媒体艺术作品 2 万多件。同时，该馆还十分注重在世艺术家的作品。这里举办的年度展览和双年展长期以来为年轻艺术家提供了展示场所。

纽约新艺廊
Neue Galerie

纽约新艺廊以 20 世纪早期的德国和奥地利艺术品收藏著称。馆内藏品分为两部分。其中二楼以当时的维也纳艺术为特色，致力于探索绘画、雕塑和装饰艺术之间存在的关系，展示了克里姆特（Gustav Klimt）、席勒（Egon Schiele）、库宾（Alfred Kubin）等大师的作品。三楼的德国艺术藏品收藏了当时各种艺术运动中诞生的作品，包括康定斯基、保罗·克利（Pual Klee）、克尔希纳（Ernst Ludwig Kirchner）等艺术家的珍贵之作。

弗里克收藏美术馆
The Frick Collection

位于第五大道的弗里克收藏美术馆以西方古典绘画、欧洲雕塑和装饰艺术收藏而闻名。该馆曾是匹兹堡工业大亨亨利·克莱·弗里克（Henry Clay Frick）的宅邸。馆内呈现了从文艺复兴时期到 19 世纪的大师级作品，其中包括贝里尼（Giovanni Bellini）、伦勃朗（Rembrandt）、戈雅（Francisco Goya）等大师之作。美术馆于 1935 年向公众开放。美术馆旁的弗里克艺术研究图书馆由亨利·克莱·弗里克的女儿海伦（Helen Clay-Frick）建立，以此纪念她的父亲。